新手漫畫技法教程

零基礎 漫畫素描 入門

新手漫畫技法教程
零基礎漫畫素描入門

出　　　版／楓書坊文化出版社
地　　　址／新北市板橋區信義路163巷3號10樓
郵政劃撥／19907596　楓書坊文化出版社
網　　　址／www.maplebook.com.tw
電　　　話／02-2957-6096
傳　　　真／02-2957-6435
作　　　者／C · C動漫社
港澳經銷／泛華發行代理有限公司
定　　　價／320元
初版日期／2022年9月

國家圖書館出版品預行編目資料

新手漫畫技法教程：零基礎漫畫素描入門
/ C·C動漫社作. -- 初版. -- 新北市：楓書
坊文化出版社, 2022.09　面；　公分

ISBN 978-986-377-797-7 (平裝)

1. 漫畫　2. 素描　3. 繪畫技法

947.41　　　　　　　　　111010532

　　《新手漫畫技法教程》是專門為零基礎漫畫愛好者準備的一套入門書。本套書共三本，涵蓋基礎、古風、Q版三大主題，用豐富的教學經驗和當下最流行的案例帶領初學者瞭解什麼是漫畫，並一步步地畫出心中想要的漫畫人物。

　　《新手漫畫技法教程──零基礎漫畫素描入門》一書首先介紹了素描的基礎知識，包含透視、明暗和結構，全面、綜合地講解了漫畫中的素描技法，並系統地介紹漫畫人物的頭身比例、五官定位、臉部表情的體現等知識，循序漸進介紹了繪製漫畫的基礎，最後則是以一個完整的場景繪製教程，教讀者畫出海報式的精美作品。本書側重於人物起型前的基礎知識講解，每章的內容都有不同的側重點和詳細的示範講解。

　　希望我們能提供你有用的指導和幫助，也希望你能從中吸取到需要的知識和技巧。

　　多畫多練，一定可以畫出出色的作品，一起來畫畫吧～

<div align="right">C·C 動漫社</div>

CONTENTS 目 錄

第 1 章 漫畫基礎知識大講堂

熟悉繪畫工具與掌握漫畫基本知識，可以讓作畫變得簡單、順暢。在學習畫漫畫前，知曉常用的技法會讓我們事半功倍哦！

1.1 漫畫的繪製工具

畫漫畫也可以說是一種繪圖，會用到很多繪圖工具。那麼就讓我們就來認識一下有哪些繪製工具，學習一下挑選工具的竅門吧！

1.1.1 傳統手繪工具

傳統手繪漫畫的工具有紙、筆和修改工具三大類，再根據繪製過程中的不同階段所需的不同用途又可分為很多小類。

起草工具

鉛筆的種類較多，可以根據實際的操作手感來選擇。

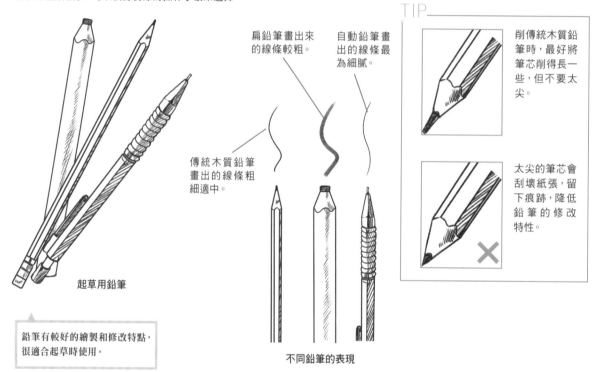

起草用鉛筆

鉛筆有較好的繪製和修改特點，很適合起草時使用。

扁鉛筆畫出來的線條較粗。

傳統木質鉛筆畫出的線條粗細適中。

自動鉛筆畫出的線條最為細膩。

不同鉛筆的表現

TIP

削傳統木質鉛筆時，最好將筆芯削得長一些，但不要太尖。

太尖的筆芯會刮壞紙張，留下痕跡，降低鉛筆的修改特性。

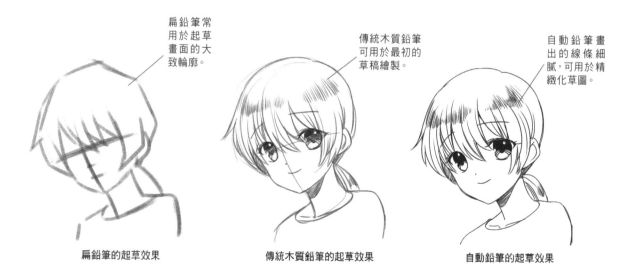

扁鉛筆常用於起草畫面的大致輪廓。

傳統木質鉛筆可用於最初的草稿繪製。

自動鉛筆畫出的線條細膩，可用於精緻化草圖。

扁鉛筆的起草效果

傳統木質鉛筆的起草效果

自動鉛筆的起草效果

修改草稿工具

草稿需要反覆修改，因此修改工具的選擇非常重要。

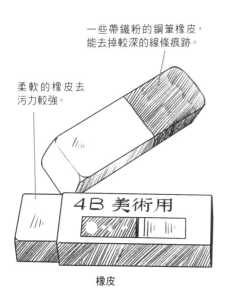

一些帶鐵粉的鋼筆橡皮，能去掉較深的線條痕跡。

柔軟的橡皮去污力較強。

橡皮

橡皮可以擦去畫錯的線條，是最常見的修改工具。

多次使用後容易磨圓，擦除的面積會變大。

可用美工刀切開，尖銳的切口能讓擦拭點更加精準。

磨圓的橡皮只能對畫面進行大面積的修改。

切割好的橡皮能讓我們針對畫面的細節進行修改。

紙　張

選擇80g左右的影印紙。

原稿紙用於繪製正稿。

紙張

通常在先在影印紙上繪製草稿，正稿則會繪製在原稿紙或較厚的紙上。

畫圖時要分清紙張的正反面。正面通常摸上去較光滑，背面則較為粗糙。

紙張正面的效果

紙張正面上的線條較為精美，背面的線條則較為粗糙。

紙張背面的效果

後期勾線工具

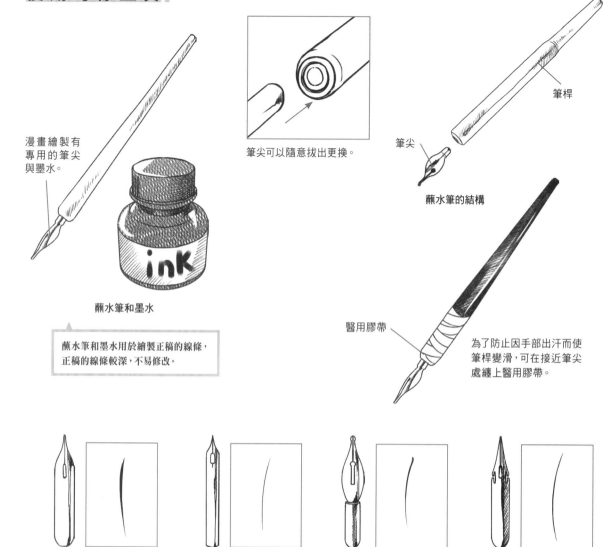

漫畫繪製有
專用的筆尖
與墨水。

筆尖可以隨意拔出更換。

筆桿

筆尖

蘸水筆的結構

蘸水筆和墨水

> 蘸水筆和墨水用於繪製正稿的線條，
> 正稿的線條較深，不易修改。

醫用膠帶

為了防止因手部出汗而使
筆桿變滑，可在接近筆尖
處纏上醫用膠帶。

G筆尖

> 富有彈性，容易控制線條的
> 粗細變化，常用來繪製人物
> 的主線。

小圓筆尖

> 筆尖較硬，可以繪製出十分
> 細膩的線條，常用於細節的
> 描繪。

D筆尖

> 存墨量較大，容易控制線條
> 的粗細變化，應用範圍較為
> 廣泛。

學生筆尖

> 彈性較小，畫出的線條較細
> 且粗細均勻，常用於繪製背
> 景及效果線。

TIP

只用一種筆尖來描繪，
畫出的線條會很單調。

搭配多種筆尖，會讓畫
面顯得較為細膩。

後期修改工具

用蘸水筆畫出的線條較深,不能擦除,只能以覆蓋白色顏料的方式來進行修改。

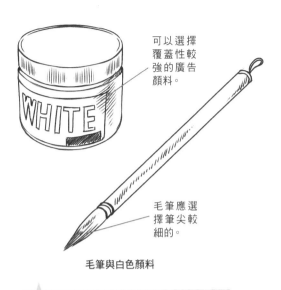

可以選擇覆蓋性較強的廣告顏料。

毛筆應選擇筆尖較細的。

毛筆與白色顏料

以毛筆蘸取濃度適中的白色顏料來進行修改,能起到很好的覆蓋效果。

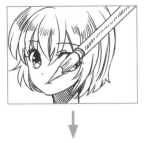

用毛筆蘸取白色顏料來覆蓋畫錯的線條,等顏料乾後再重新繪製。

不用在意白色顏料所產生的痕跡,這不會被印刷出來。

其他工具

透寫台

透寫台也稱為拷貝台,用於增強底稿的可見性,讓我們能朦朧地看著草圖畫出正稿線條。

繪製時將底稿放在下方,將原稿紙疊在上方,透過透寫台的光,就能從原稿紙上看到朦朧的底稿線條。

雲尺用於畫出規範的曲線。

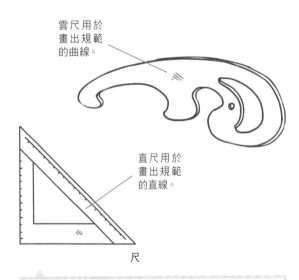

直尺用於畫出規範的直線。

尺

尺能讓我們畫出更加規範的線條,適合畫正稿時使用。

改變雲尺的角度就能變化出不同弧度的線條。

1.1.2 數位繪製工具

數位漫畫的繪製工具可分為硬體和軟體。在數位工具當道的今天，一些漫畫家甚至可以用數位工具來替代傳統的繪畫工具。

數位硬體工具

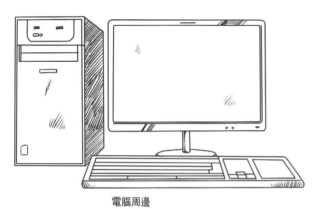

電腦周邊

電腦是數位繪畫的基礎，可以選擇有較大記憶體、螢幕較大的電腦來繪製。

掃描儀選A3大小的通常就夠用了。

掃描儀

電腦以外的設備，能捕獲圖像並將其轉換成可由電腦顯示的數位圖像。

TIP

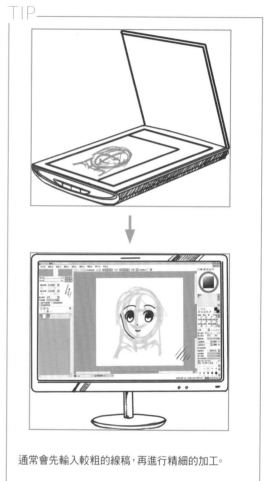

通常會先輸入較粗的線稿，再進行精細的加工。

數位板

一種輸入設備，通常由一塊板子和一支壓感筆組成。

數位屏

由一個觸控液晶屏和一支壓感筆組成，可直接在螢幕上進行繪製作業，比數位板還直觀。

繪圖軟體工具

三大繪圖軟體幫助你畫出充滿魅力的畫面。

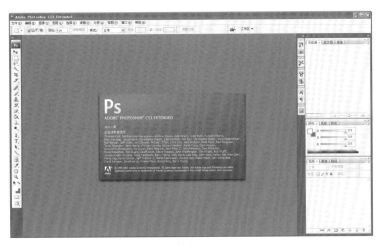

Photoshop的界面

PS的全稱是Photoshop，是Adobe公司最為出名的圖像處理軟體之一，是集圖像編輯、圖像創作、廣告創意於一體的圖形處理軟體，深受廣大美術愛好者的喜愛。這款軟體的功能非常強大，是製作彩圖、黑白漫畫的首選。

Easy Paint Tool SAI的界面

SAI的全稱是Easy Paint Tool SAI，這套軟體相當小巧，約3MB大，免安裝。SAI是專門用來繪圖的，許多功能較Photoshop更人性化，比如可以任意旋轉、翻轉畫布，縮放時反鋸齒。SAI模仿紙上繪製的能力很強，繪製時的手感非常接近紙上繪製，深受使用者喜愛。

Comic Studio的界面

作為全球第一款基於無紙向量化技術的專業漫畫創作軟體，Comic Studio完全實現了漫畫製作的數位化和無紙化過程。從命名開始到完成，整個製作過程都是在電腦上進行的。在Comic Studio裡有各種規格的漫畫原稿紙模板，也有各種筆尖效果，更有非常全面的網點庫。很多業內人士都稱其為漫畫軟體裡的Photoshop。

數位繪製的特點

數位繪製不僅方便還有一些特殊功能可以讓我們製作出更美麗的畫面。

每一個圖層都相當於一張紙，這些紙張的透明度是可以任意改變的。

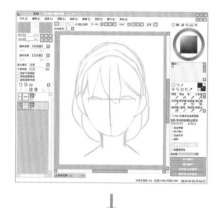

在數位繪畫中通常會先用一個基礎圖層來打草圖，將草圖的色調變淡。

圖層的運用

圖層是繪畫軟體中一個全新的概念，可以將圖層類比為不同的紙張。

新建一個圖層，畫出明確的線條，最後關掉草稿圖層的顯示，就能得到非常乾淨的線稿了。

採用放大工具放大局部，以提高繪製的精度。

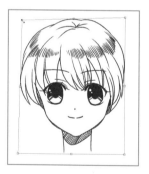

使用數位板繪製時難免會出現畫面走樣的情形，這時可採用變形工具快速修正畫面。

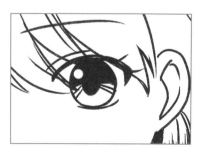

放大工具的運用

放大工具能將畫面局部放大，讓繪畫者畫出更多的細節。

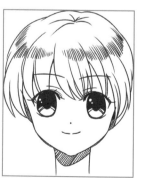

變形工具的運用

變形工具能改變整體圖形的形狀，達到快速調整的目的。

1.2 不同的筆觸

在繪製漫畫的過程中，我們不能僅用一支筆、以一種方式從頭畫到底。不同的筆或不同的用筆方式能畫出不同的線條，從而營造出不同的效果。

以手繪製造出不同的效果

將鉛筆稍微豎直，用筆尖畫，能畫出較細膩的線條。

豎直用筆

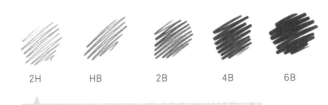

| 2H | HB | 2B | 4B | 6B |

鉛筆有很多型號，H表示硬度，B表示軟度，通常會使用2H到6B的鉛筆來繪製各種的筆觸。

稍微傾斜筆尖，用筆尖的側面來畫圖，能畫出較粗獷的線條。

傾斜用筆

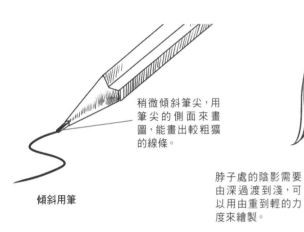

即使使用同一支筆，用筆力度的不同也能改變畫出的效果。用力畫出的線條較深，輕輕畫出的較淺。

脖子處的陰影需要由深過渡到淺，可以用由重到輕的力度來繪製。

用筆力度的變化

抬起筆尖後，線條的尾部與中部的粗細不同，形成收尖的效果。

收筆抬起筆尖

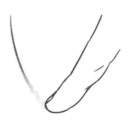

用手指塗抹能形成單條模糊的線條。

不抬筆尖，線條粗細均勻。

收筆不抬筆尖

用紙巾塗抹能形成大面積的模糊筆觸。

特殊筆觸的處理

15

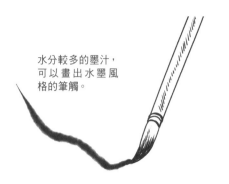

水分較多的墨汁，可以畫出水墨風格的筆觸。

用力平均的線條看上去整齊簡潔，但缺乏靈活度。

改變用筆力度能讓線條的粗細變化一筆到位。

用力平均的線條

用力變化的線條

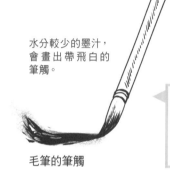

水分較少的墨汁，會畫出帶飛白的筆觸。

在繪製漫畫時可以用毛筆蘸白色顏料來修改畫面，也可以蘸上墨水，畫出如中國畫般的水墨風格。

毛筆的筆觸

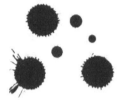

噴墨筆觸

噴墨效果可以用蘸水筆或毛筆滴濺墨水來完成，墨滴大小與滴墨時距離紙面的遠近有關。

數位繪製中的模擬筆觸

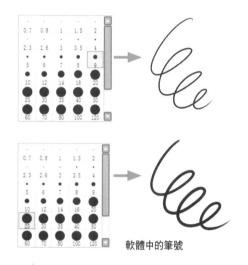

軟體中的筆號

無壓感的筆無法表現線條的粗細變化。

有了壓感後，用筆的輕重化會產生很多效果。

筆觸的壓感

在數位繪畫中，線條的粗細不是以改變鉛筆的角度來達成的，而是通過筆號來改變的。

壓感與數位板有著密切的關係，有512級、1024級和2048級，數值越高對手部力度的感知就越靈敏，數位版的等級也越高。

用起筆和收尾處的漸變來模擬馬克筆的效果。

用雙重花紋來模擬毛筆不規則的線條效果。

模糊線條邊緣能模擬出噴槍的柔和效果。

模擬馬克筆筆觸

模擬毛筆筆觸

模擬噴槍筆觸

1.3 先看看透視是什麼

這一節我們來學習一些透視的基本原理與畫法。不同的透視其特點是不一樣的，只有學會透視的基本原理，才能畫出不同角度的人體。

1.3.1 產生透視的原因

有厚度的東西才會產生透視。通過透視的表現才能讓物體及人物變得更有立體感。

厚度和結構產生透視

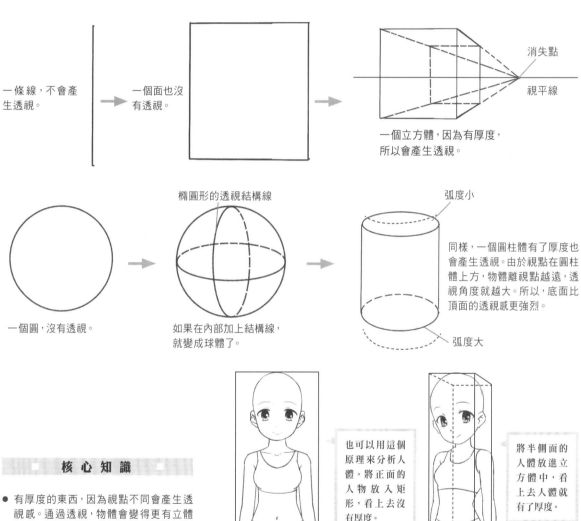

一條線，不會產生透視。

一個面也沒有透視。

一個立方體，因為有厚度，所以會產生透視。

消失點

視平線

一個圓，沒有透視。

橢圓形的透視結構線

如果在內部加上結構線，就變成球體了。

弧度小

同樣，一個圓柱體有了厚度也會產生透視。由於視點在圓柱體上方，物體離視點越遠，透視角度就越大。所以，底面比頂面的透視感更強烈。

弧度大

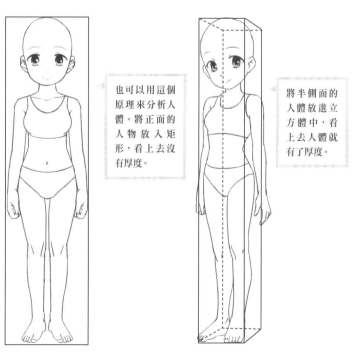

核 心 知 識

- 有厚度的東西，因為視點不同會產生透視感。通過透視，物體會變得更有立體感。
- 要使物體產生立體感，可以在其內部加入結構線，讓它看上去更有立體感。
- 正面的人體透視感不強，半側面的人體因為有了透視效果，也產生了厚度感。

也可以用這個原理來分析人體。將正面的人物放入矩形，看上去沒有厚度。

將半側面的人體放進立方體中，看上去人體就有了厚度。

1.3.2 水平線與進深線

學了透視原理後，我們再來瞭解構成透視的元素，那就是基本的水平線與進深線。水平線是橫向的，可以表現物體的上下透視；進深線是垂直的，可以表現物體的遠近關係。

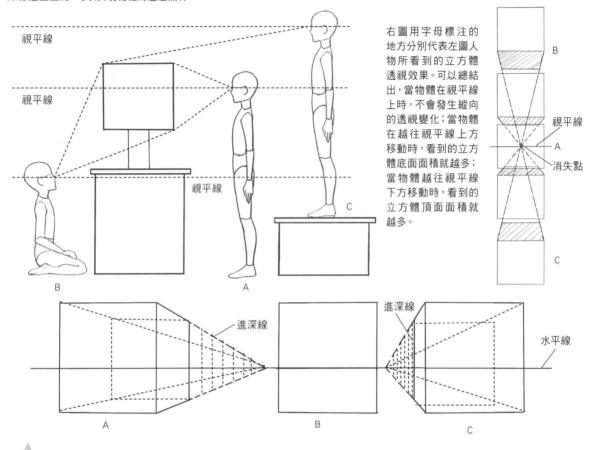

右圖用字母標注的地方分別代表左圖人物所看到的立方體透視效果。可以總結出，當物體在視平線上時，不會發生縱向的透視變化；當物體在越往視平線上方移動時，看到的立方體底面面積就越多；當物體越往視平線下方移動時，看到的立方體頂面面積就越多。

上圖的ABC三處的方形透視效果分別對應右下圖在ABC三處所觀測到的立方體。可以看出，B點因為正對著立方體，所以只能看到一個面；而C點是斜對著立方體的所以可以看到立方體的另一個面，這時會產生景深，但是代表景深的進深線之間的距離較密；A點的位置距立方體較遠，這時看到的透視感最強，景深也越大，進深線的距離也變得較寬。

■ 核 心 知 識 ■

● 位於水平線上方的物體，隨著高度的增加，能看見的底面積就越多；位於水平線下方的物體，隨著高度的降低，頂面能看見的面積就會增加多。利用視點的不同，來表現仰視或者俯視時的透視變化。

● 進深線可以表現物體的景深，離視點越近的物體，景深越小；離視點越遠的物體，景深越大。

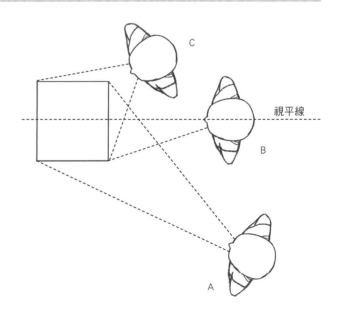

1.4 人物的透視角度有哪些

在學習了透視的形成原理和表現法及特點後，我們就可以利用透視規律來繪製人體的透視了。

1.4.1 人物的正面畫法

學習了一點透視後，我們知道，當物體的正面與視點相垂直時，是不會產生厚度和透視的，但是當物體在視平線以上或者以下的位置時，就會發生透視的改變。畫人體也是一樣的，接下來我們就舉例來說明。

正面人體與一點透視的關係

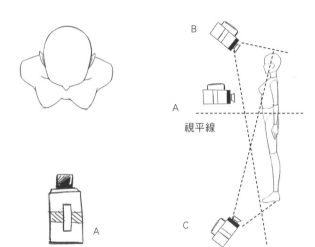

視平線

■ 核 心 知 識 ■

- 正面平視的人體不會產生任何透視效果，高度也不會發生改變，且消失點在人體之上。
- 當視點高於人體時，可將人體放到一個上大下小的立方體中，兩邊的垂直線向下匯聚於一點上。
- 當視點低於人體時，可將人體放到一個上小下大的立方體中，兩邊的垂直線向上匯聚於一點上。

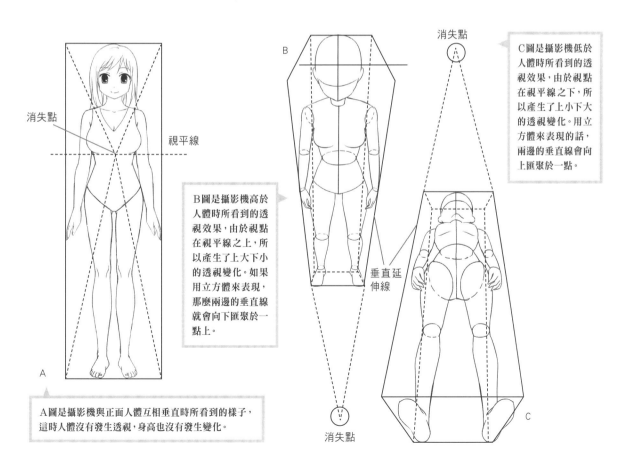

消失點

視平線

B圖是攝影機高於人體時所看到的透視效果，由於視點在視平線之上，所以產生了上大下小的透視變化。如果用立方體來表現，那麼兩邊的垂直線就會向下匯聚於一點上。

A圖是攝影機與正面人體互相垂直時所看到的樣子，這時人體沒有發生透視，身高也沒有發生變化。

消失點

垂直延伸線

消失點

C圖是攝影機低於人體時所看到的透視效果，由於視點在視平線之下，所以產生了上小下大的透視變化。用立方體來表現的話，兩邊的垂直線會向上匯聚於一點。

1.4.2 人物的半側面畫法

轉動正面的人體時會一點點的從正面轉向側面。正面與側面間的角度為半側面,可利用兩點透視來繪製半側面的人體。

半側面人體與兩點透視的關係

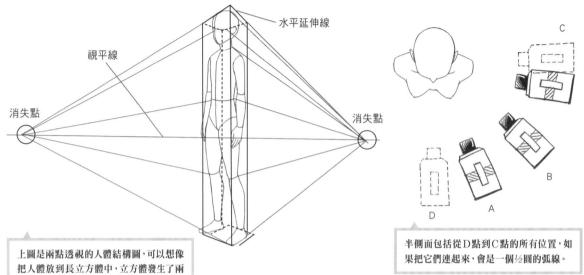

水平延伸線

視平線

消失點

消失點

> 上圖是兩點透視的人體結構圖,可以想像把人體放到長立方體中,立方體發生了兩點透視現象,頂面和底面的視平線分別向兩邊相交,形成消失點,所以人體也會隨著立方體的透視變化而產生變化。

> 半側面包括從D點到C點的所有位置,如果把它們連起來,會是一個½圓的弧線。

■ 核 心 知 識

- 在畫半側面的人體時,可以利用兩點透視來畫製,把人體放到立方體中畫出透視效果。
- 45°半側面的透視效果最明顯,越接近正面和側面的角度則變化越不明顯。
- 兩點透視的身體只會發生橫向變化,不會發生豎向變化,所以說人物的頭身比例是不會改變的。

> 如右圖所示,分別代表ABC三個攝影機所看到的身體。越靠近中間位置看到的人體透視效果就越大,比如B點的人體就比A點和C點的有較強的透視感。

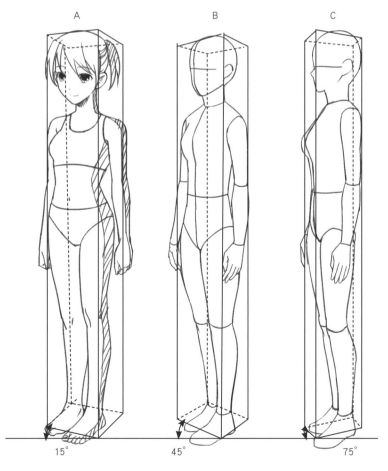

A

B

C

15°

45°

75°

1.4.3 仰視或俯視的畫法

接下來讓我們來學習仰視或者俯視人物的畫法。前面在講解正面人物的畫法時,我們已經學會了仰視和俯視人物的特點,可用三點透視來描繪半側面的仰視或俯視的人體。

仰視人體與三點透視的關係

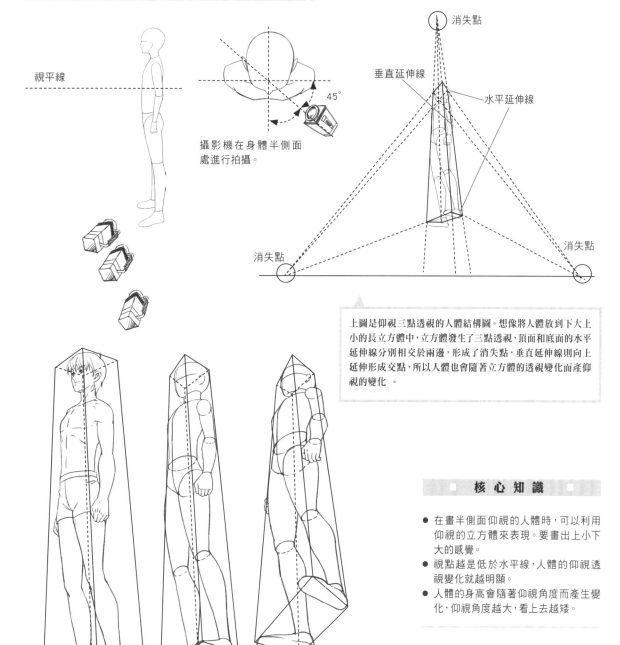

視平線

消失點

垂直延伸線

水平延伸線

45°

攝影機在身體半側面處進行拍攝。

消失點

消失點

上圖是仰視三點透視的人體結構圖。想像將人體放到下大上小的長立方體中,立方體發生了三點透視,頂面和底面的水平延伸線分別相交於兩邊,形成了消失點,垂直延伸線則向上延伸形成交點,所以人體也會隨著立方體的透視變化而產仰視的變化。

A B C

■ 核 心 知 識 ■

- 在畫半側面仰視的人體時,可以利用仰視的立方體來表現。要畫出上小下大的感覺。
- 視點越是低於水平線,人體的仰視透視變化就越明顯。
- 人體的身高會隨著仰視角度而產生變化,仰視角度越大,看上去越矮。

上圖是三個攝影機所拍到的人體透視變化,隨著攝影機位置的降低,所產生的透視變化也越大。例如C的人體就比A的明顯一些。且隨著攝影機位置的降低,身高也會產生變化,仰視效果明顯,人體顯得較矮,上半身更顯短小。

俯視人體與三點透視的關係

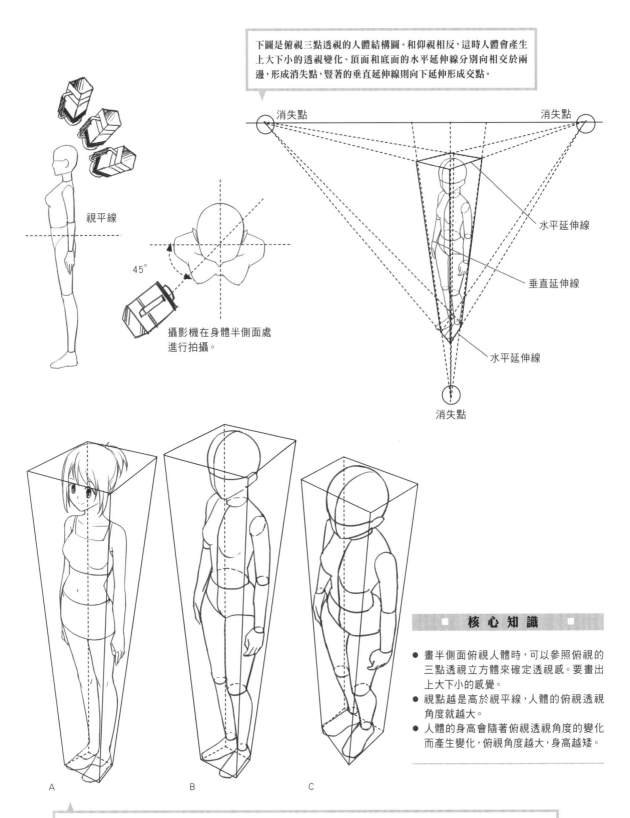

下圖是俯視三點透視的人體結構圖。和仰視相反，這時人體會產生上大下小的透視變化。頂面和底面的水平延伸線分別向相交於兩邊，形成消失點，豎著的垂直延伸線則向下延伸形成交點。

視平線

45°

攝影機在身體半側面處進行拍攝。

消失點

消失點

水平延伸線

垂直延伸線

水平延伸線

消失點

A B C

■　核　心　知　識　■

● 畫半側面俯視人體時，可以參照俯視的三點透視立方體來確定透視感。要畫出上大下小的感覺。

● 視點越是高於視平線，人體的俯視透視角度就越大。

● 人體的身高會隨著俯視透視角度的變化而產生變化，俯視角度越大，身高越矮。

上圖是三個攝影機所拍到的人體，隨著攝影機位置的升高，人體所產生的俯視透視變化就越大，如C圖就比A圖的透視感更明顯些。且隨著攝影機位置的升高，身高也會產生變化，俯視效果明顯，人體顯得較矮，下半身就更短小了。

_1.5 光影在漫畫中的體現

要想畫出立體感十足的人物,我們需要對光影的基礎關係及光影的形成原理有一定的瞭解。

1.5.1 不同光影製造的效果

光影在畫面中是用排線來表現的,不同的排線會形成不同的灰度,而這些灰度正是反映光影的媒介,有了陰影才會產生光感。

光影的關係和作用

繪製完物體的輪廓後,如果不加入光影概念,物體永遠只是一個平面的輪廓。

很多初學者會片面地認為陰影即「投影」,這種投影只能反映輪廓與承載面的關係。

完整的陰影是由物體的陰影與投影組成的。完成陰影後,物體的立體感也就出現了。

不同的光影效果

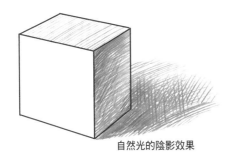

自然光是一種漫反射的光,這種光會讓投影邊緣顯得較為模糊。

自然光的陰影效果

離物體較近時的陰影

當物體離投影面較近時,無論什麼光,投影的輪廓都較為模糊。

光源

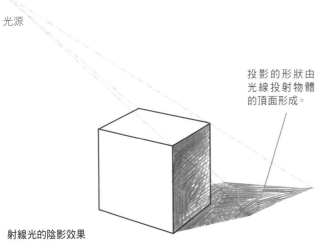

投影的形狀由光線投射物體的頂面形成。

射線光的陰影效果

射線光通常由人工製造,投影的輪廓非常明顯,這種光所產生的影子有固定的形狀。

離物體較遠時的陰影

當物體離投影面較遠時,如果光並非較強的射線光,投影就會形成模糊的邊緣。

1.5.2 光源的投影原理

在繪製投影時,投影的形狀通常是初學者很難掌握的一項難題,如果不知道投射的原理,胡亂畫出投影,錯誤的影子形狀就會影響畫面的效果。

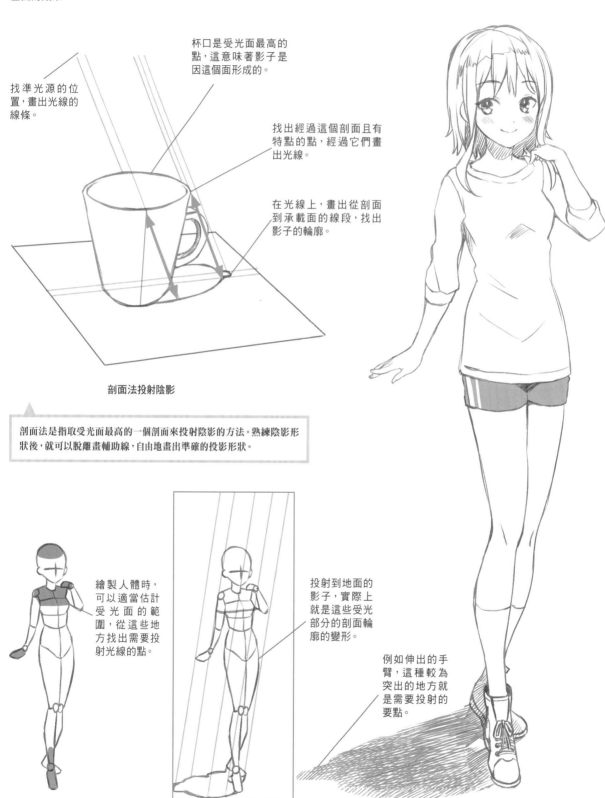

找準光源的位置,畫出光線的線條。

杯口是受光面最高的點,這意味著影子是因這個面形成的。

找出經過這個剖面且有特點的點,經過它們畫出光線。

在光線上,畫出從剖面到承載面的線段,找出影子的輪廓。

剖面法投射陰影

剖面法是指取受光面最高的一個剖面來投射陰影的方法。熟練陰影形狀後,就可以脫離畫輔助線,自由地畫出準確的投影形狀。

繪製人體時,可以適當估計受光面的範圍,從這些地方找出需要投射光線的點。

投射到地面的影子,實際上就是這些受光部分的剖面輪廓的變形。

例如伸出的手臂,這種較為突出的地方就是需要投射的要點。

1.5.3 物體的受光表現

物體受光時，可用排線呈現出陰影的不同深淺，深淺或留白處是遵循受光原理的。下面就讓我們一起來學習物體受光表面的灰度表現規律吧。

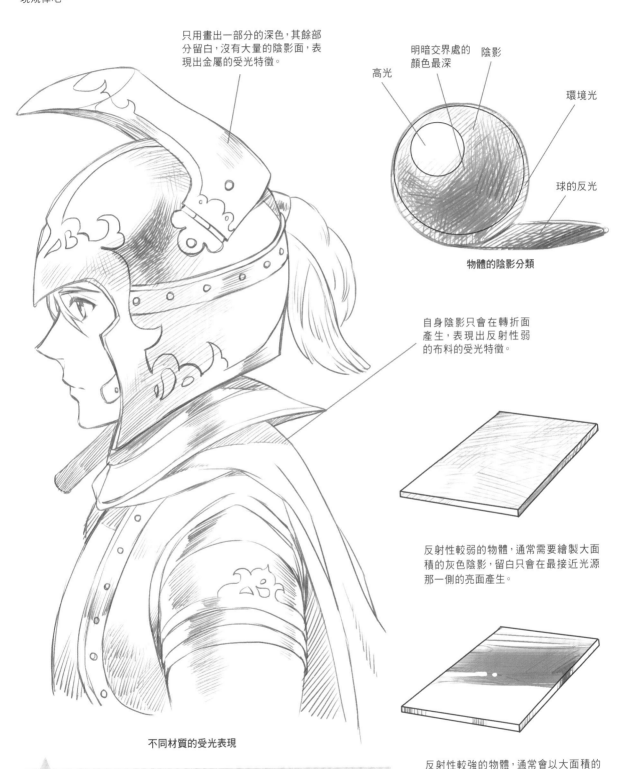

只用畫出一部分的深色，其餘部分留白，沒有大量的陰影面，表現出金屬的受光特徵。

高光

明暗交界處的顏色最深

陰影

環境光

球的反光

物體的陰影分類

自身陰影只會在轉折面產生，表現出反射性弱的布料的受光特徵。

反射性較弱的物體，通常需要繪製大面積的灰色陰影，留白只會在最接近光源那一側的亮面產生。

不同材質的受光表現

不同材質的物體受光時會呈現不同的狀態，其深淺也會因為材質而出現一定的變化。

反射性較強的物體，通常會以大面積的留白來表現光的反射。陰影處的灰色程度通常都很深，灰色的過渡較少。

1.5.4 環境對影子的影響

光投射到平面並不會被完全吸收，會有一定的反射，而這些反射正是形成環境光的源頭。繪製陰影時，我們會遇到環境光讓陰影減淡的情況。

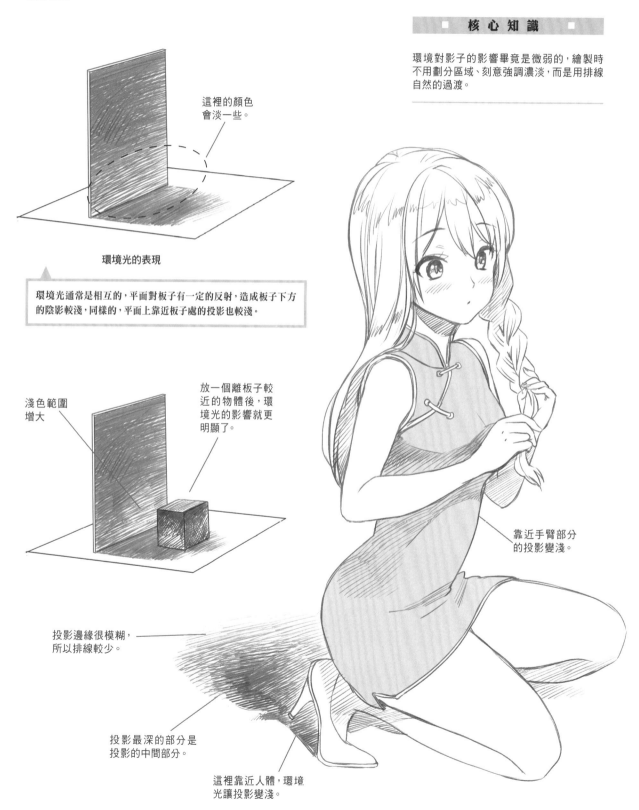

這裡的顏色會淡一些。

環境光的表現

環境光通常是相互的，平面對板子有一定的反射，造成板子下方的陰影較淺，同樣的，平面上靠近板子處的投影也較淺。

淺色範圍增大

放一個離板子較近的物體後，環境光的影響就更明顯了。

靠近手臂部分的投影變淺。

投影邊緣很模糊，所以排線較少。

投影最深的部分是投影的中間部分。

這裡靠近人體，環境光讓投影變淺。

26

1.5.5 鏡面效果

鏡面是一種特殊的平面,會彎曲投射出的物體的影像。在繪製過程中,有時會遇到這種情況,就讓我們一起來學習如何繪製鏡面效果吧。

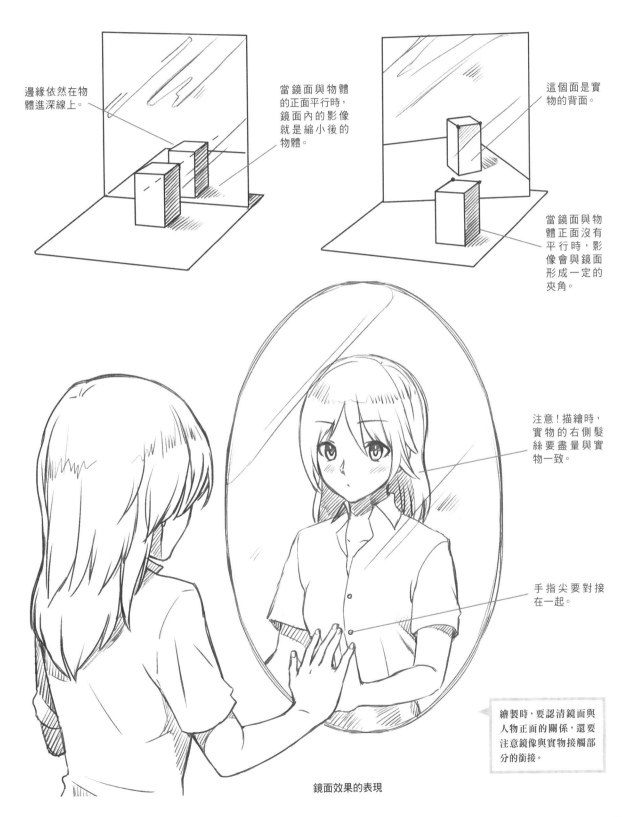

邊緣依然在物體進深線上。

當鏡面與物體的正面平行時,鏡面內的影像就是縮小後的物體。

這個面是實物的背面。

當鏡面與物體正面沒有平行時,影像會與鏡面形成一定的夾角。

注意!描繪時,實物的右側髮絲要盡量與實物一致。

手指尖要對接在一起。

繪製時,要認清鏡面與人物正面的關係,還要注意鏡像與實物接觸部分的銜接。

鏡面效果的表現

第**2**章

有頭有臉的 細節教程

漫畫世界裡的角色千千萬萬，頭部往往是給人印象最深的部分，如何設計角色的五官？如何繪製個性鮮明的角色？我們將從人物的頭部結構開始講起，為大家解說如何繪製讓人過目不忘的角色。

2.1 頭部的基本結構大公開

在繪製前，我們需要先瞭解頭部的基本結構，從骨骼、肌肉、輪廓逐一了解人物的頭部。

2.1.1 頭部的骨骼結構

頭部的骨骼結構是頭部造型中最主要的重點，讓我們來看看頭骨是如何影響漫畫裡的角色造型的。

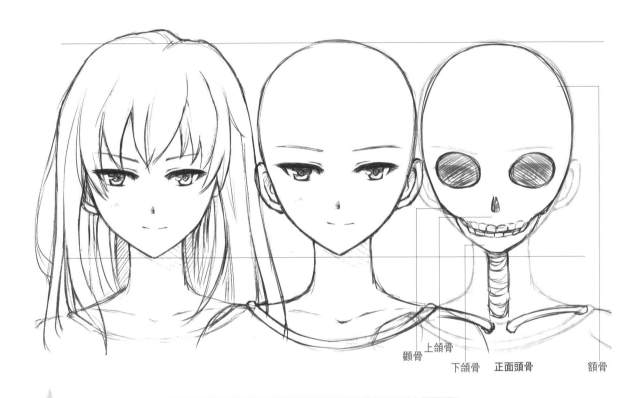

顴骨　上頜骨　下頜骨　正面頭骨　額骨

> 頭部基本上是由骨骼、皮肉和毛髮組成。從正面看頭骨呈橢圓形，這決定了頭部呈現橢圓形的輪廓。眼窩大概位於頭骨的½處，也就決定了眼睛的位置在頭部的一半處左右。

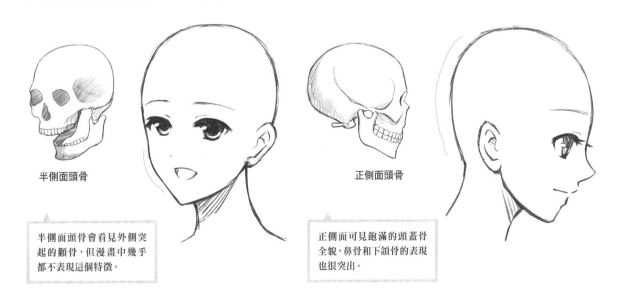

半側面頭骨

正側面頭骨

> 半側面頭骨會看見外側突起的顴骨，但漫畫中幾乎都不表現這個特徵。

> 正側面可見飽滿的頭蓋骨全貌，鼻骨和下頜骨的表現也很突出。

2.1.2 頭部的肌肉分布

頭部肌肉在造型上遠沒有頭骨起的作用大，但對臉部表情卻起了至關重要的作用。

頭部的肌肉結構

在皮膚和骨骼之間，影響頭部造型的肌肉有哪些？在繪畫中應重點注意的臉部肌肉有哪些？下面來認識一下。

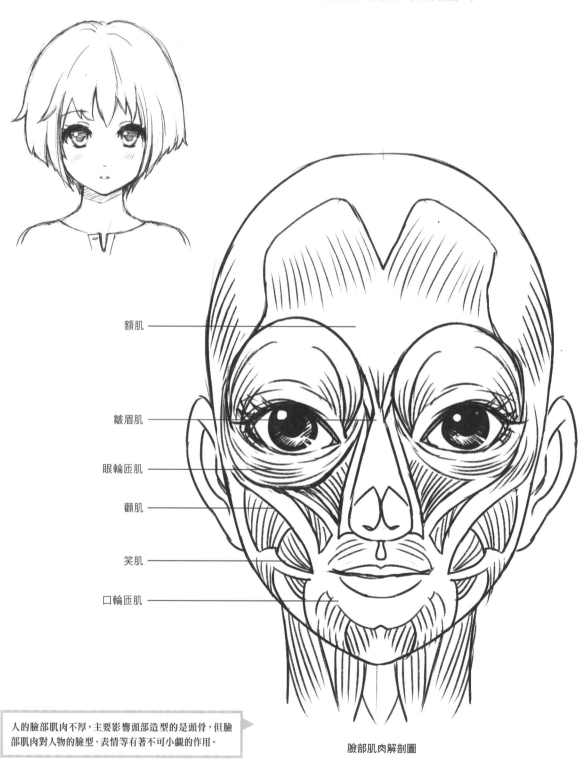

額肌

皺眉肌

眼輪匝肌

顴肌

笑肌

口輪匝肌

人的臉部肌肉不厚，主要影響頭部造型的是頭骨，但臉部肌肉對人物的臉型、表情等有著不可小覷的作用。

臉部肌肉解剖圖

頭部肌肉對臉型的影響

除了骨骼對臉型的影響外,臉部的肌肉分布情況也同樣影響著人的臉型。

臉部肌肉主要集中在臉頰,臉頰肌肉的多寡決定了人物是瘦臉還是圓臉。

標準臉型

標準臉型的臉頰脂肪不多不少,輪廓線較平滑,適合刻畫正義、主角等人物。

瘦臉型

臉頰向內凹陷,顯得顴骨很高,下巴較長。在漫畫中這種臉型適合刻畫負面角色。

肥胖臉型

本應向下巴收緊的兩側臉頰出現明顯外突,使臉型看上去上窄下寬,適合刻畫配角或特型角色。

TIP

將同一人物置於胖瘦狀態下進行比較,不難發現由於臉部脂肪發生變化而變胖後,人物的頭部形狀並沒有改變,變化的只有脂肪堆積較多的臉部和頸部。

頭部肌肉對表情的影響

皺眉肌、眼輪匝肌對眉眼運動有著直接的影響。

張開的嘴

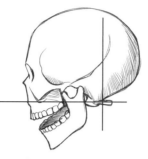

張開的下顎骨

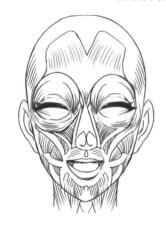

大笑時的肌肉運動

下顎骨和臉部肌肉共同形成大笑表情，眉毛上揚，眼睛緊閉，嘴巴大張。

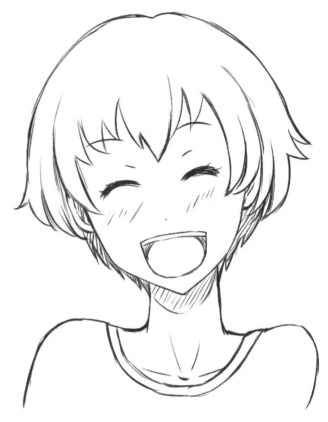

自然的大笑動作，除了要考慮臉部肌肉運動所做出的表情外，還要考慮頭、頸、肩的運動，這樣的表情才自然。

女生大笑的表情

男生憤怒的表情

2.1.3 頭部的基本輪廓

前面我們學習了頭部的骨骼結構,對頭部有了一定的瞭解。接下來我們就來學習頭部的基本輪廓,看看如何畫出漫畫人物的頭部。
頭部的凸出和凹陷部分對頭型有著決定性的作用,如果沒有掌控好凹凸點會造成頭部走形,影響人物的美型度和最終效果。

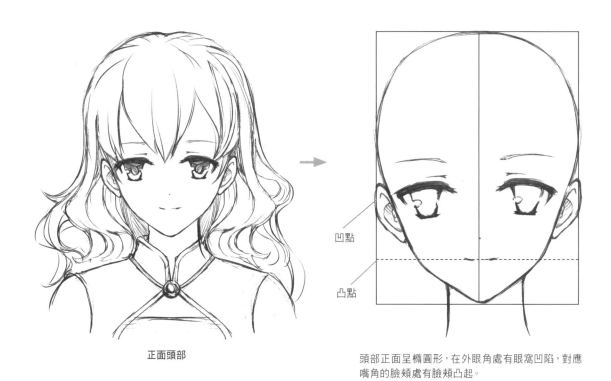

正面頭部

凹點

凸點

頭部正面呈橢圓形,在外眼角處有眼窩凹陷,對應嘴角的臉頰處有臉頰凸起。

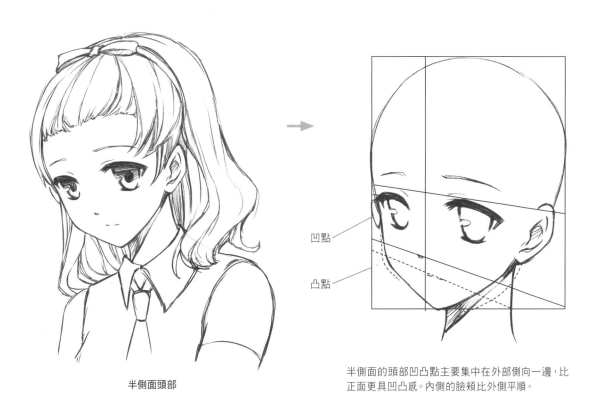

半側面頭部

凹點

凸點

半側面的頭部凹凸點主要集中在外部側向一邊,比正面更具凹凸感。內側的臉頰比外側平順。

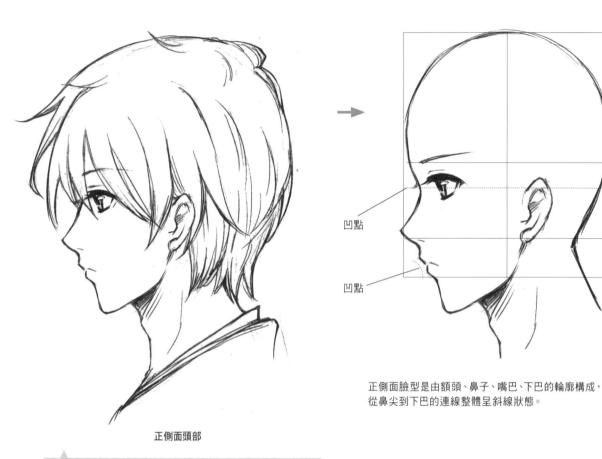

凹點

凹點

正側面臉型是由額頭、鼻子、嘴巴、下巴的輪廓構成，
從鼻尖到下巴的連線整體呈斜線狀態。

正側面頭部

鼻梁的高低、嘴唇的厚薄都能直接影響人物的正側面臉型。

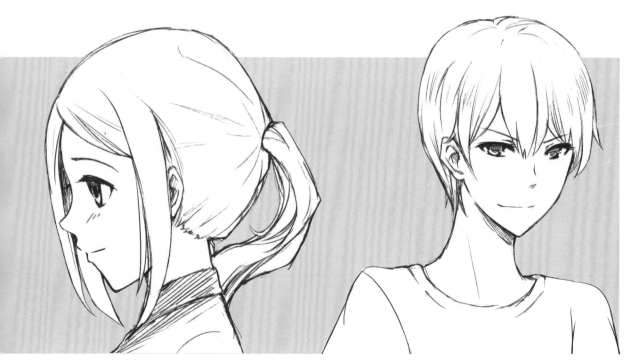

女性正側面

男性半側面

2.2 先瞭解臉部的肌肉組織

表情是通過臉部肌肉的運動產生的,因此在繪製前必須先熟悉臉部的肌肉結構。

2.2.1 肌肉變化產生表情

肌肉是人物最基本的構架,下面就讓我們通過分析肌肉結構來學習肌肉的作用和繪製技巧吧!

頭部骨骼結構

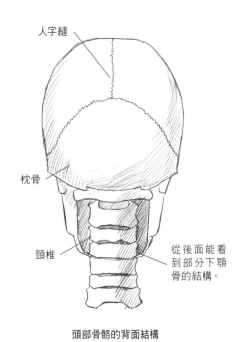

頭部骨骼的背面結構

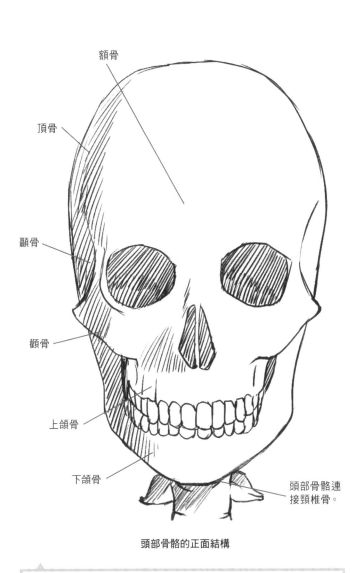

頭部骨骼的正面結構

頭部的骨骼非常重要,我們要記住凹凸骨點的位置,這樣才能畫好頭部的外輪廓。我們並不需要記住太多細小的結構,只要選擇重要的突起或凹陷就能滿足繪畫上的需求。頭顱正面有眼睛、鼻腔的窟窿和上下頜骨構成的口腔。

頭部骨骼的正側面結構

頭部肌肉結構

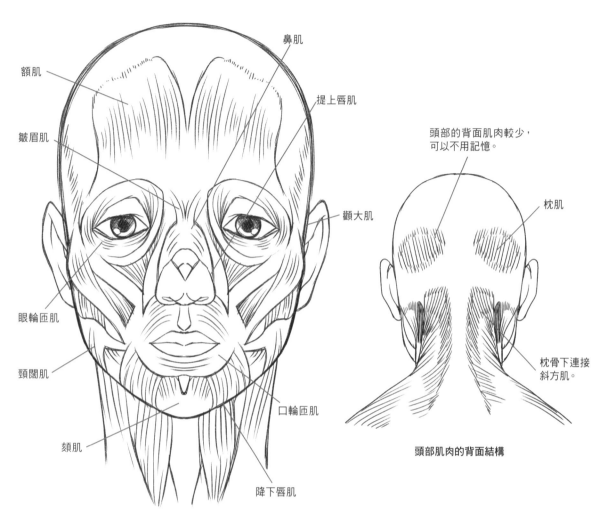

額肌

鼻肌

提上唇肌

皺眉肌

顴大肌

眼輪匝肌

頸闊肌

口輪匝肌

頦肌

降下唇肌

頭部肌肉的正面結構

頭部的背面肌肉較少，可以不用記憶。

枕肌

枕骨下連接斜方肌。

頭部肌肉的背面結構

臉部的肌肉較細碎、複雜，在靜態時可以當做整體來繪製，但若涉及到臉部表情時，就需要仔細分清楚肌肉的結構。

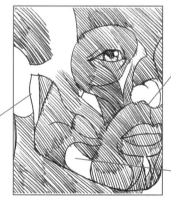

臉部以上到後腦勺的部分，可以忽略肌肉結構，看成一整個骨骼。

鼻尖是軟骨結構。

下巴的肌肉較薄，會露出一段下頜骨，繪製時線條較為堅硬。

臉部骨骼的凸出點

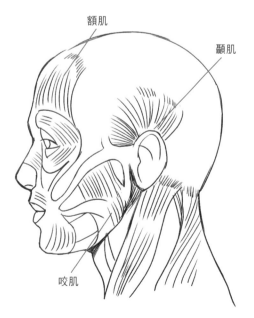

額肌

顳肌

咬肌

頭部肌肉的正側面結構

頭部肌肉的簡化

學會簡化頭部的肌肉，畫出準確的頭部結構。

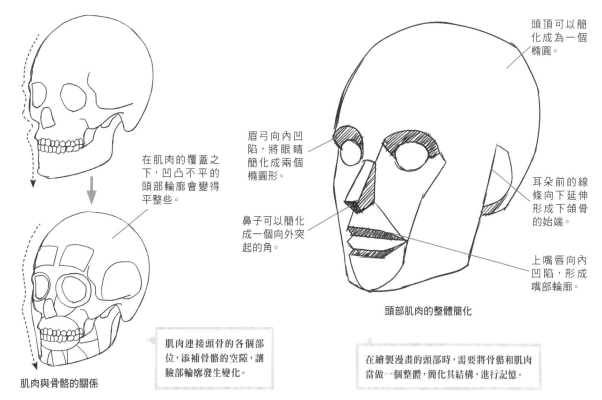

在肌肉的覆蓋之下，凹凸不平的頭部輪廓會變得平整些。

頭頂可以簡化成為一個橢圓。

眉弓向內凹陷，將眼睛簡化成兩個橢圓形。

鼻子可以簡化成一個向外突起的角。

耳朵前的線條向下延伸形成下頜骨的始端。

上嘴唇向內凹陷，形成嘴部輪廓。

頭部肌肉的整體簡化

肌肉連接頭骨的各個部位，添補骨骼的空隙，讓臉部輪廓發生變化。

肌肉與骨骼的關係

在繪製漫畫的頭部時，需要將骨骼和肌肉當做一個整體，簡化其結構，進行記憶。

漫 畫 式 的 頭 部 肌 肉

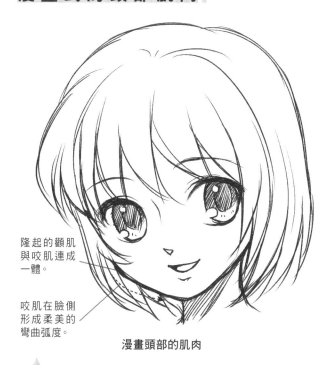

隆起的顴肌與咬肌連成一體。

咬肌在臉側形成柔美的彎曲弧度。

漫畫頭部的肌肉

漫畫中的臉部結構都比較簡單，繪製時需要對肌肉結構有一定的認識，在認知的基礎上畫出的簡單輪廓才是最準確的。

五官在肌肉上的分布

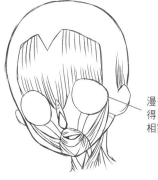

漫畫式的肌肉，誇張得非常大，其他部分相對縮小。

漫畫的頭部肌肉結構

2.2.2 通過表情變化刻畫心理活動

人物的表情是通過臉部肌肉來表現的，表情可以表達內心的想法，通過對臉部表情的刻畫，可以讓我們畫出更加細膩的人物來。

眼部肌肉的運動方式

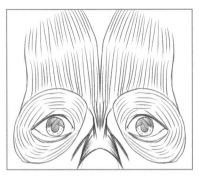

額肌的上拉運動

額肌向上運動通常用以表現驚訝時的眼睛。

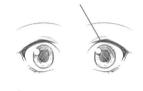

額肌收縮、眉弓向上抬起，眼輪匝肌也收縮，讓眼眶上提。

額肌上拉時的表情

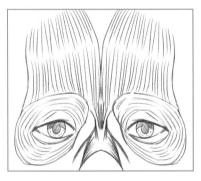

皺眉肌的收縮運動

皺眉肌向中間運動，常用於表現悲傷時的眼睛。

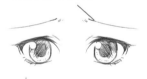

皺眉肌向中間收縮，在眉心處形成褶皺，同時眼輪匝肌也往中間拉伸。

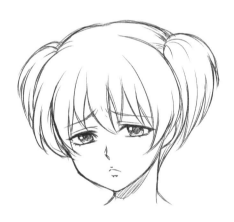

皺眉肌收縮時的表情

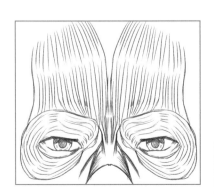

眼輪匝肌的收縮運動

眼輪匝肌收縮讓上下眼眶向中間運動，形成微微閉起的狀態。

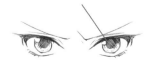

眼輪匝肌收縮，讓眼睛微微閉起，經常伴隨皺眉肌收縮，以表現生氣時的眼睛。

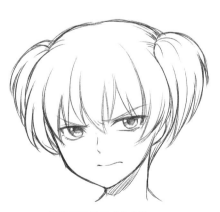

眼輪匝肌收縮時的表情

鼻 子 肌 肉 的 運 動 方 式

鼻子肌肉向上提拉，能帶動整個
軟骨向上運動，但幅度不大。

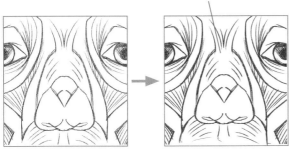

鼻肌的收縮提拉運動

鼻子向上提拉比較微
弱，可以用鼻梁上的
輕微褶皺來表現鼻肌
的運動。

鼻肌運動的漫畫表現

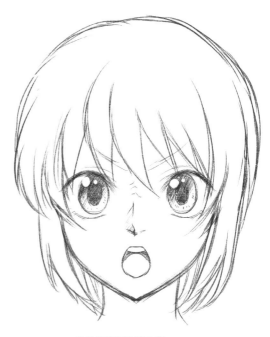

鼻肌收縮運動的表情

鼻肌收縮通常出現在生氣時。鼻部肌肉運動，
在鼻梁處形成褶皺，這種褶皺通常會與眉間的
皺眉肌褶皺連在一起，表現出憤怒的表情。

嘴 部 骨 骼 的 運 動 方 式

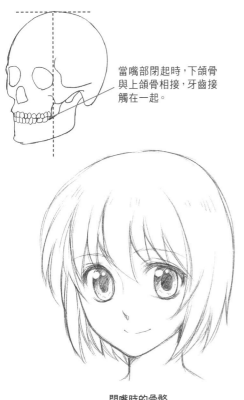

當嘴部閉起時，下頜骨
與上頜骨相接，牙齒接
觸在一起。

閉嘴時的骨骼

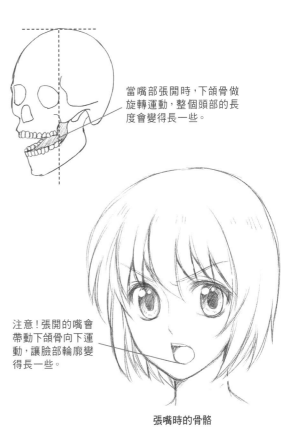

當嘴部張開時，下頜骨做
旋轉運動，整個頭部的長
度會變得長一些。

注意！張開的嘴會
帶動下頜骨向下運
動，讓臉部輪廓變
得長一些。

張嘴時的骨骼

嘴部肌肉的運動方式

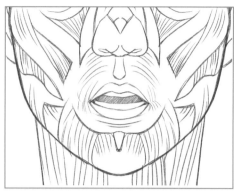

上唇方肌與下唇方肌的協同運動

上唇方肌與下唇方肌通常是協同運動的。

上唇方肌向上提拉上唇,下唇方肌向下拉扯下唇,讓嘴部張開。

上唇方肌與下唇方肌運動時的表情

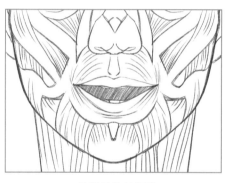

笑肌的收縮運動

笑肌位於臉部兩側,拉伸整個嘴角向兩側運動。

笑肌是較為發達的肌肉,收縮時嘴角向兩側拉伸。

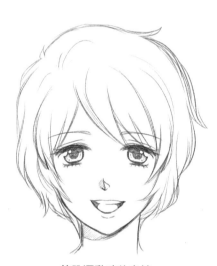

笑肌運動時的表情

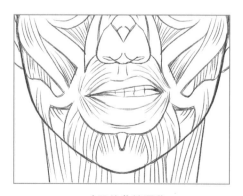

咬肌的收縮運動

咬肌是重要的咀嚼肌。

咬肌在下頜骨的兩側,帶動牙齒緊咬在一起,也可以單側運動。

咬肌運動時的表情

2.3 畫出好看的臉型

臉型是表現人與人之間特徵差異的重要,如何繪出令人印象深刻、與眾不同的臉型,就是本節要學習的內容。

2.3.1 臉型的基本表現

臉型是指臉部的輪廓,臉的上半部由上頜骨、顴骨、顳骨、額骨和頂骨構成圓弧形結構;下半部則取決於下頜骨,這些都是影響臉型的重要因素。頜骨很重要,它決定了臉型的基礎結構。

正面

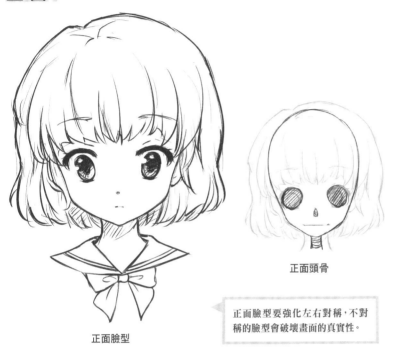

正面臉型

正面頭骨

正面臉型要強化左右對稱,不對稱的臉型會破壞畫面的真實性。

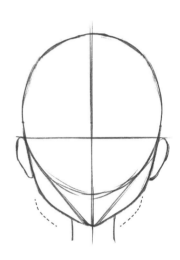

正面臉型分為上下兩部分,上半部是正圓的一半,下半部分比上半部分稍長,下巴的長度可以間接決定臉型。

下面將一步一步地畫出正面的臉型

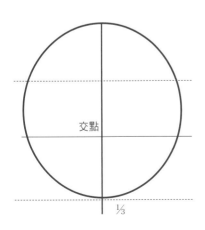

交點

⅓

1 畫一個正圓,在正圓下方1/3處繪製十字線。

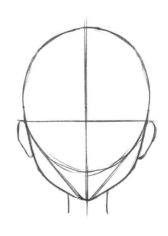

2 在正圓和十字線的輔助下畫出正面的臉型,保持左右臉頰對稱。

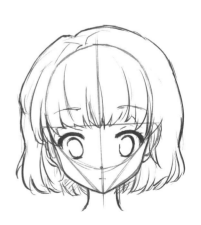

3 在畫好的臉型上添加五官和頭髮,正面頭像就完成了。

半側面

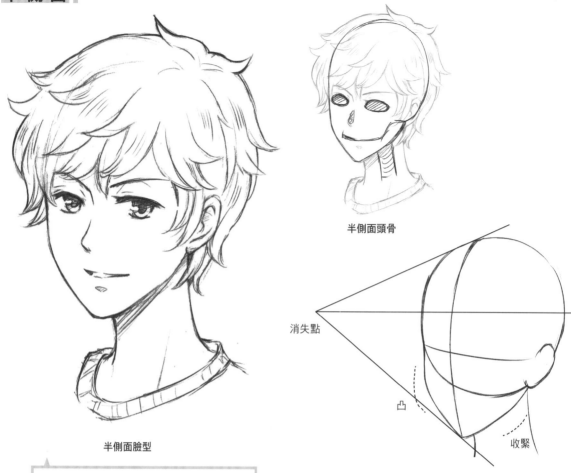

半側面臉型

半側面頭骨

消失點

凸

收緊

繪製半側面頭部時，要注意兩邊臉頰的透視變形。外側臉突出，內側收緊。

半側面臉型是有透視變化的，靠近消失點一側的臉向外凸起，遠離消失點的一側，臉比正面還平直。

下面看看如何繪製半側面臉型

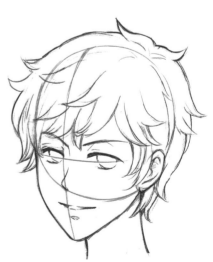

1 畫一條斜線代表頭部的縱深，在斜線上繪製一個正圓，在下半圓的½處畫出代表眼睛位置的橫線，代表中心線的豎線向右側彎曲。

2 在圓形中畫出半側面臉頰的形狀，注意外側的臉頰比較凸，內側的比較平滑。標出耳朵的位置。

3 在畫好的半側面臉部結構圖上繪製出五官和髮型輪廓，一個半側面臉部草圖就畫好了。

正側面

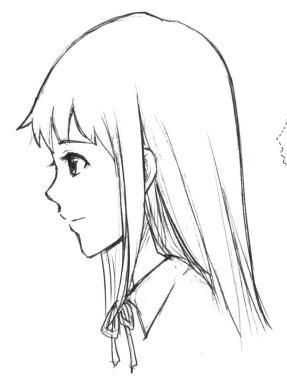

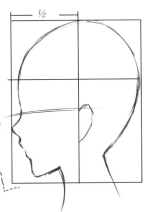

可以用田字格來繪製正側面的頭部。耳朵位置和下頜骨的起點在橫線的½處。

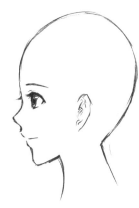

正側面的眼睛變成三角形，耳朵能看見耳道結構，嘴巴和鼻子共同構成了正側面輪廓。

正側面臉型

正側面只能看見一半的臉部，繪製時要注意五官的正側面表現。

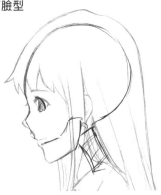

正側面頭骨

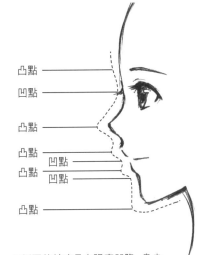

凸點
凹點
凸點
凸點 凹點
凸點 凹點
凸點

正側面的輪廓是由眼窩凹陷、鼻尖、鼻唇溝、嘴唇、下巴等多個凹凸點形成的，需要長期的練習才能畫出準確、有風格的正側臉。

TIP

成人與幼兒的正側臉由於鼻梁高矮、五官比例等原因會有很大的差異。成人的鼻梁長而挺，幼兒的鼻梁短，鼻尖翹。

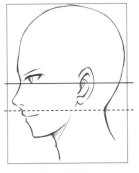

成人正側面

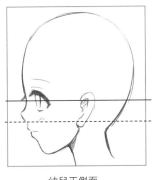

幼兒正側面

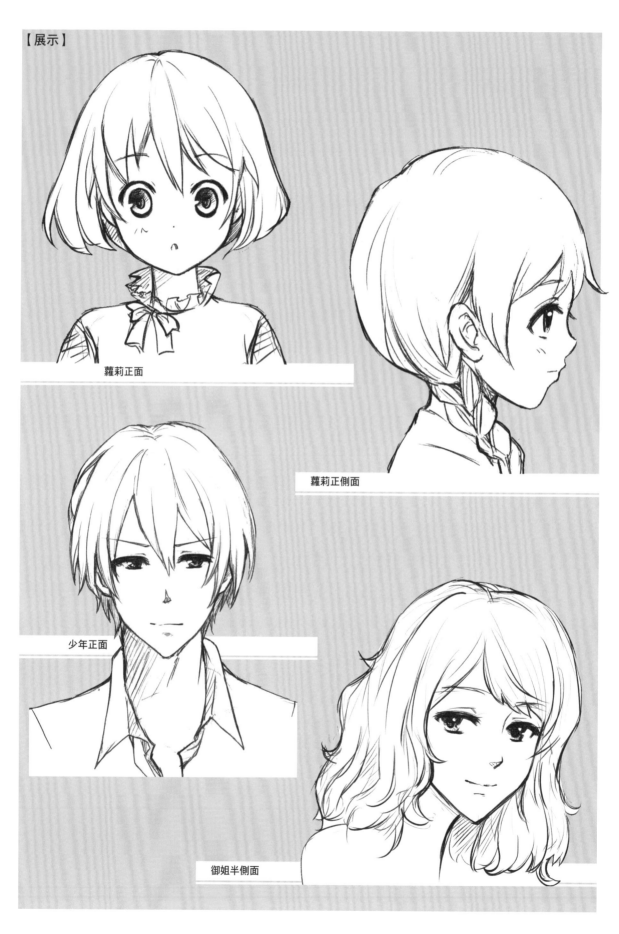

蘿莉正面

蘿莉正側面

少年正面

御姐半側面

2.3.2 標準臉型的畫法

學習了臉型的基本表現後，我們通過實例學習一下男性和女性標準臉型的畫法。

男性標準臉型的畫法

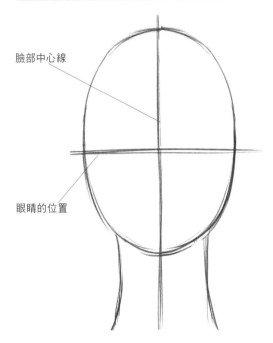

臉部中心線

眼睛的位置

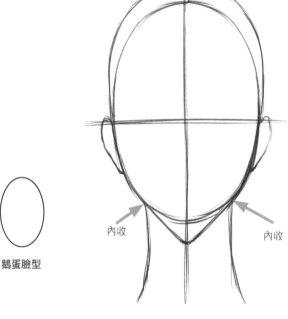

鵝蛋臉型

內收　　　　　　　內收

1 首先畫出代表人物的鵝蛋臉型的橢圓，並用十字線標出眼睛的位置和臉部的朝向。

2 在橢圓裡刻畫人物的臉型，男性的下顎一般都比較尖細，這裡就需要往內收一下臉型。

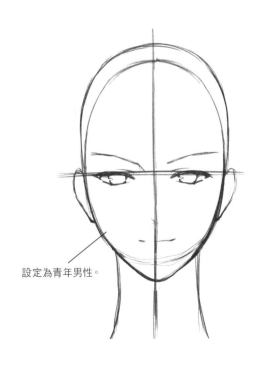

設定為青年男性。

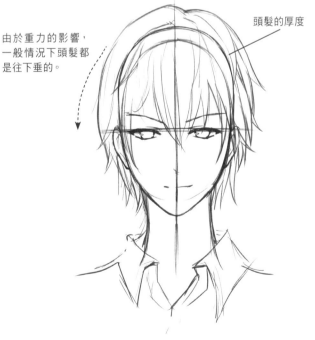

由於重力的影響，一般情況下頭髮都是往下垂的。

頭髮的厚度

3 根據十字線的位置，在畫好的橢圓裡繪製出五官的大概輪廓。

4 使用簡單的筆觸大致繪製出髮型，人物頭部的初稿就繪製完成了。

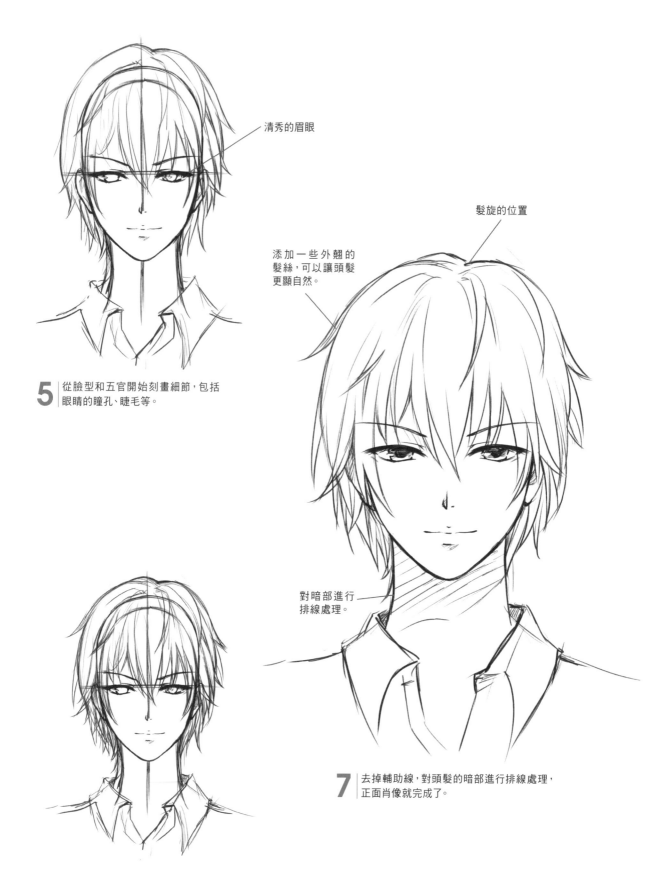

清秀的眉眼

添加一些外翹的髮絲,可以讓頭髮更顯自然。

髮旋的位置

對暗部進行排線處理。

5 | 從臉型和五官開始刻畫細節,包括眼睛的瞳孔、睫毛等。

7 | 去掉輔助線,對頭髮的暗部進行排線處理,正面肖像就完成了。

6 | 繼續對頭髮進行細節刻畫,進一步添加髮絲,但要注意疏密。

女性標準臉型的畫法

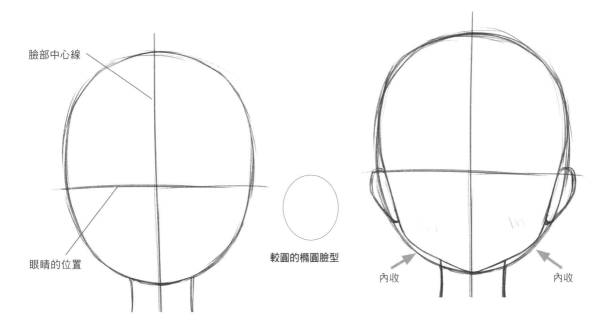

臉部中心線

較圓的橢圓臉型

眼睛的位置

內收　　　　　　　　內收

1 畫出代表女性臉型的橢圓。和男性臉型的
區別在於女性的臉型較圓。用十字線標出
眼睛的位置和臉部的朝向。

2 在橢圓裡刻畫人物的臉型，收放程度根據角色
的形象設定而定。

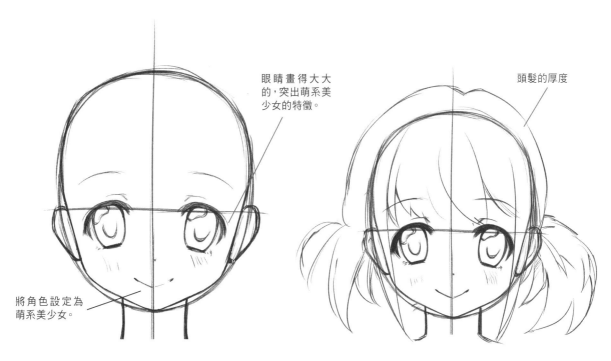

眼睛畫得大大
的，突出萌系美
少女的特徵。

頭髮的厚度

將角色設定為
萌系美少女。

3 根據十字線的位置，在畫好的臉型裡繪製
出五官的大致輪廓。

4 使用簡略的筆觸畫出髮型輪廓，這樣
人物的初稿就完成了。

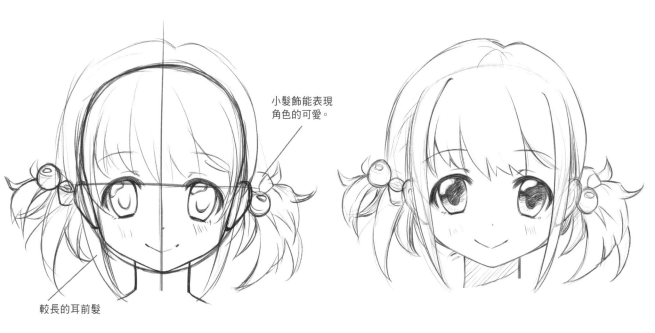

小髮飾能表現
角色的可愛。

較長的耳前髮

5 | 添加更多的髮絲和細節,清理線條,
並分出頭髮的層次。

6 | 去掉輔助線,在頭髮暗部進行排線處理,
這樣一個萌妹子的頭部就畫好了。

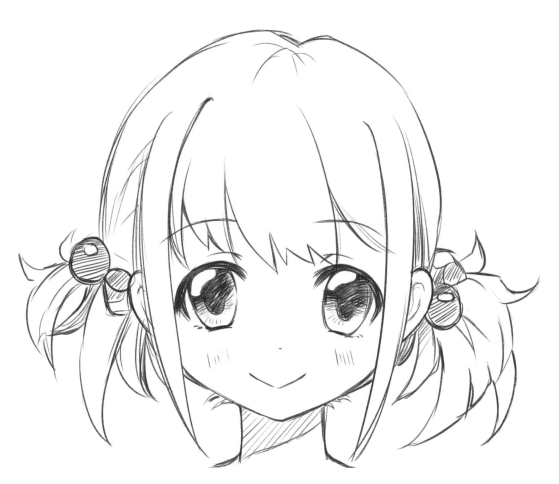

7 | 最後發現脖子有點粗了,所以調整了脖子的粗細,讓人物看起來
更可愛,並加入髮飾的陰影,使畫面更加豐富。

2.3.3 臉型的變化規律

人的臉型有許多種，但其間的變化是有一定規律的。在繪製漫畫時我們常常需要畫出不同臉型的角色，如果掌握了臉型的變化規律，畫出不同臉型的角色就是件非常輕鬆的事，下面就來學習臉型的變化規律吧！

幾種常見臉型

一般來說，臉型可分為鵝蛋臉、三角臉、圓臉、方臉，下面來看看其變化規律。

正面

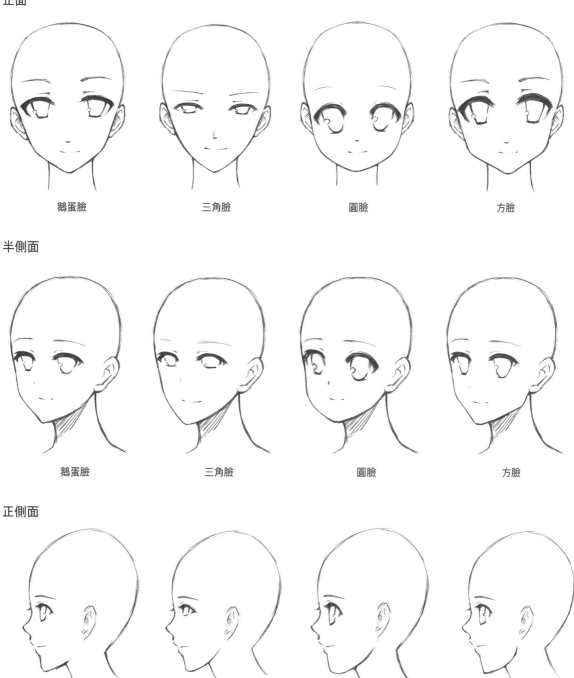

鵝蛋臉　　　　　三角臉　　　　　圓臉　　　　　方臉

半側面

鵝蛋臉　　　　　三角臉　　　　　圓臉　　　　　方臉

正側面

鵝蛋臉　　　　　三角臉　　　　　圓臉　　　　　方臉

年齡造成的臉型變化

人的年齡是造成臉型變化的重要因素。不同年齡的角色在繪製時臉型會有非常大的區別，發現並注意到這些區別是繪製臉型變化時的關鍵。

正面臉型差異

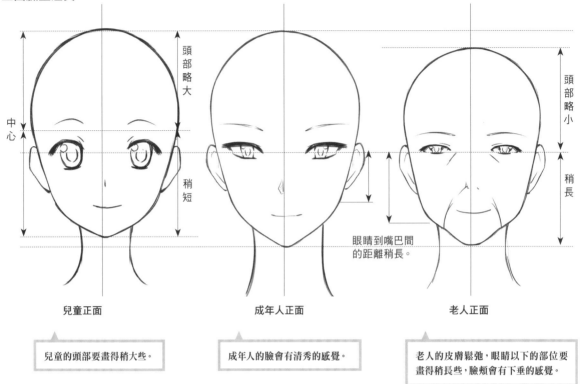

兒童正面

成年人正面

老人正面

兒童的頭部要畫得稍大些。

成年人的臉會有清秀的感覺。

老人的皮膚鬆弛，眼睛以下的部位要畫得稍長些，臉頰會有下垂的感覺。

正側面臉型差異

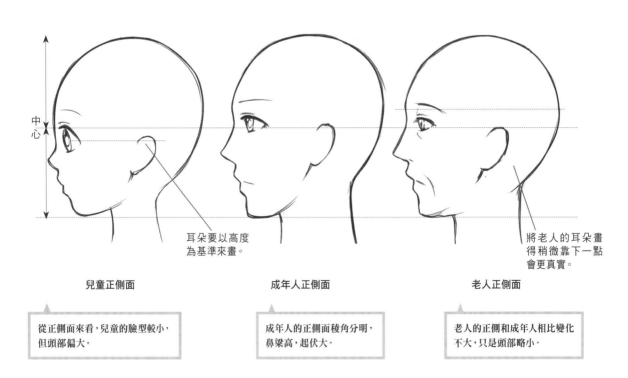

兒童正側面

成年人正側面

老人正側面

從正側面來看，兒童的臉型較小，但頭部偏大。

成年人的正側面稜角分明，鼻梁高，起伏大。

老人的正側和成年人相比變化不大，只是頭部略小。

胖 瘦 造 成 的 臉 型 變 化

除了隨著年齡增長臉型會發生變化外,身體的胖瘦也會使臉型產生變化。

正面臉型差異

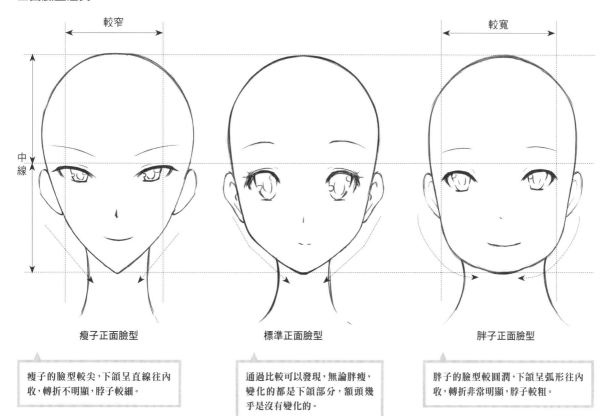

較窄

中線

較寬

瘦子正面臉型

標準正面臉型

胖子正面臉型

瘦子的臉型較尖,下頜呈直線往內收,轉折不明顯,脖子較細。

通過比較可以發現,無論胖瘦,變化的都是下頜部分,額頭幾乎是沒有變化的。

胖子的臉型較圓潤,下頜呈弧形往內收,轉折非常明顯,脖子較粗。

正側面臉型差異

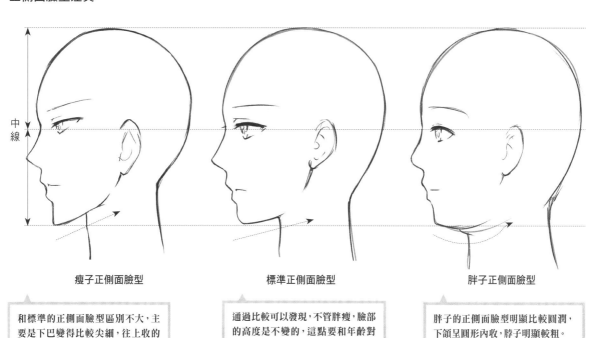

中線

瘦子正側面臉型

標準正側面臉型

胖子正側面臉型

和標準的正側面臉型區別不大,主要是下巴變得比較尖細,往上收的角度較大。

通過比較可以發現,不管胖瘦,臉部的高度是不變的,這點要和年齡對臉型的影響區別開來。

胖子的正側面臉型明顯比較圓潤,下頜呈圓形內收,脖子明顯較粗。

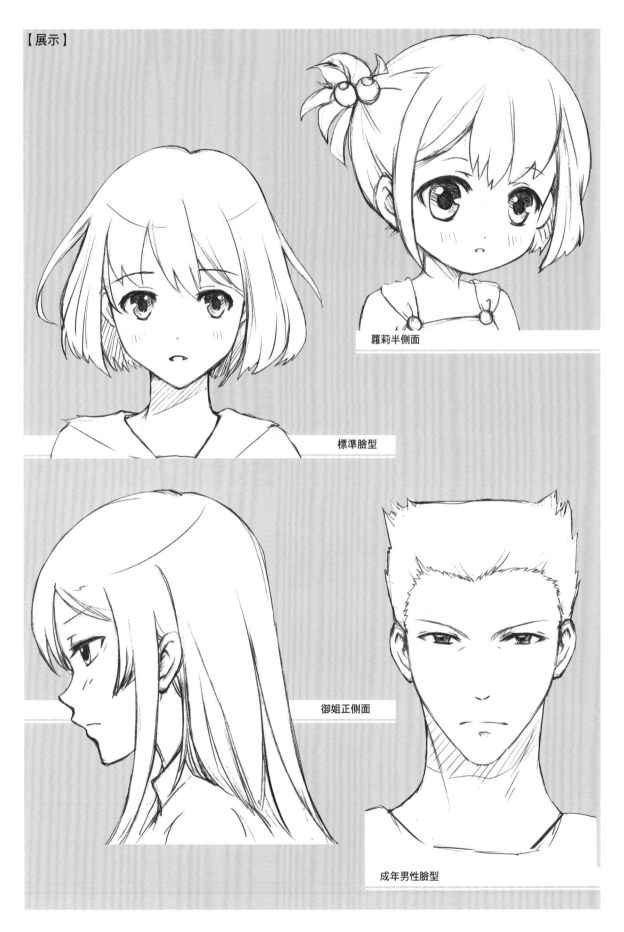

蘿莉半側面

標準臉型

御姐正側面

成年男性臉型

【練習】　跟著我練習一個完整的頭像吧

前面學習了頭部骨骼結構、臉型的繪製方法，下面就為大家展示一個完整頭像的設計實例。

從 十 字 線 開 始 繪 製

從十字線開始，定位人物的臉型輪廓。

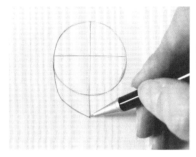

2 | 沿著圓的切線繪製臉型。

3 | 在切點處添加對稱的耳朵。

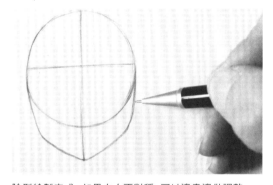

1 | 在紙上畫一個正圓，並畫上十字線。

臉型繪製完成。如果左右不對稱，可以邊畫邊做調整。

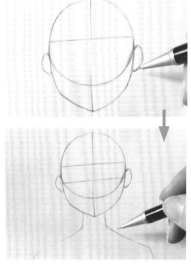

用橫線定出眼睛位置，並添加頸部和肩部。

添 加 人 物 的 五 官 和 髮 型 輪 廓

繪製好臉部輪廓後就要為人物添加五官和髮型的大體輪廓。

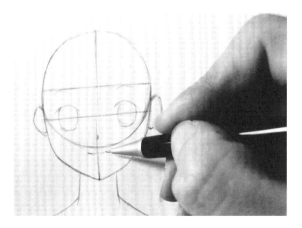

1 | 在相應的位置上畫出五官的大致輪廓。

擦去十字線，以便後面添加髮型。

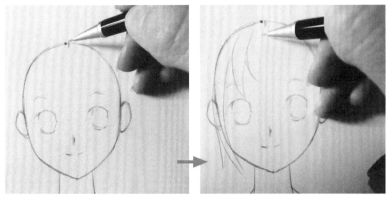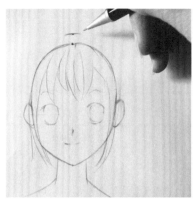

2 定出髮旋的位置，並從髮旋處開始繪製耳髮和額前髮。

確定人物的頭髮厚度。

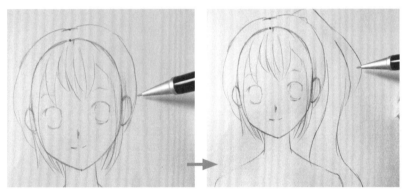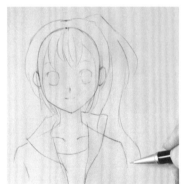

3 繪出髮型的外輪廓。注意，這時只需繪製出大致走向就可以。

添加衣領和外衣的形狀。

刻 畫 細 節

完成上述步驟後，基本上已經畫出一個人物的頭像輪廓了，下面開始刻畫細節，直到完成。

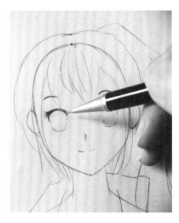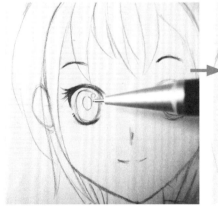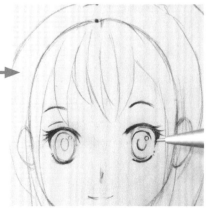

1 先從上眼瞼開始刻畫眼睛的細節，這時用筆可以重一些。

為了不弄髒畫面，盡量保持從左到右、從上到下的刻畫順序。

眼睛刻畫完畢。

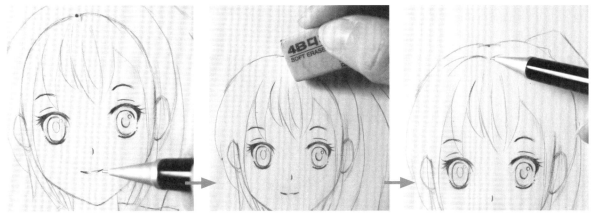

2 ｜刻畫鼻子和嘴部細節

3 ｜擦去頭頂線。

在髮旋處畫出幾條代表髮絲走向的線條。

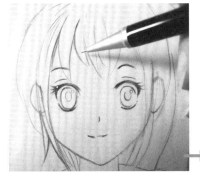

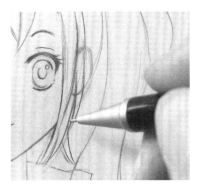

4 ｜從瀏海開始對整個頭髮進行細緻刻畫。

5 ｜刻畫出捆紮頭髮的走向。

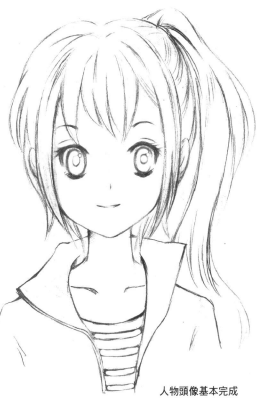

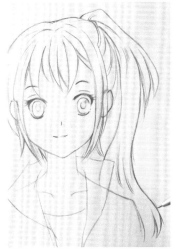

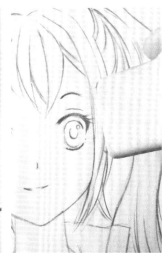

6 ｜刻畫身後的斜馬尾，注意用線要盡量保持流暢。

7 ｜清理線條，擦去被瀏海遮擋的耳朵線條。

人物頭像基本完成

添加局部陰影

至此，人物的頭像基本上完成了，但為了突出某些特點，最後一步還要給在局部添加一些陰影。

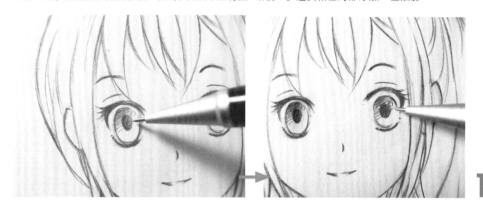

1 塗黑人物的瞳孔，並留出眼睛的高光。

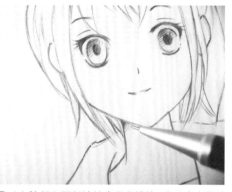

2 在臉部和頸部連接處做些排線，表現出光影的感覺，讓人物更具立體感。

3 最後塗黑T恤上的條紋，讓整體看上去更有深淺變化。

最終完成圖

第3章
五官和髮型的重要性

頭髮與五官是頭部很重要的部分，漫畫中各種各樣的髮型和獨具特色的五官不僅能使人物完整生動，還起到辨識角色的作用。如何畫好自然又有個性的五官和髮型是本章的講解重點。

3.1 五官看你美不美

五官是繪製人物臉部的基本要素，不同的五官搭配可以表現出各式各樣的人物。如何繪製眉、眼、鼻、嘴、耳這些基本的臉部器官？本節將一步一步地介紹給各位。

3.1.1 五官的比例位置

三庭五眼是對五官比例的簡略概括，漫畫人物也大致遵循這個規律，不過有些許的變化。

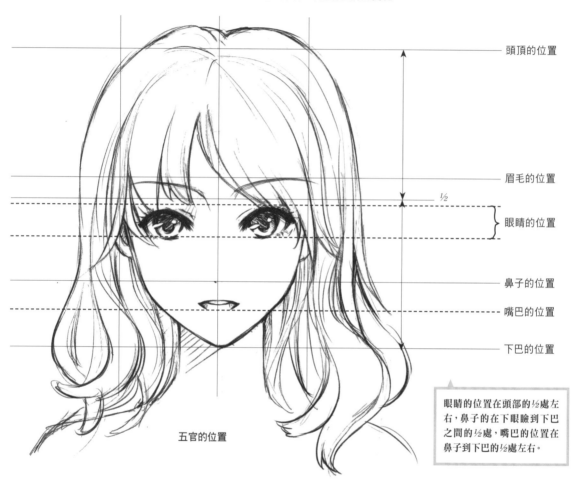

頭頂的位置

眉毛的位置

½

眼睛的位置

鼻子的位置

嘴巴的位置

下巴的位置

五官的位置

> 眼睛的位置在頭部的½處左右，鼻子的在下眼瞼到下巴之間的½處，嘴巴的位置在鼻子到下巴的½處左右。

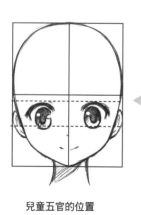

> 兒童的眼睛又大又圓，所佔的面積比成人大，位置低於頭部的½，嘴和眼睛之間的距離也比較近。

兒童五官的位置

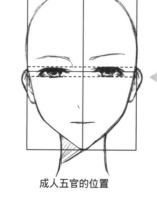

> 成人的眼睛相對於臉部比較小，而且細長，在臉部的½處或上方，嘴巴和眼睛之間的距離也較大。

成人五官的位置

3.1.2 眼睛的畫法

眼睛是五官裡最醒目的部分，漫畫中的眼睛其主要造型多為圓形和扁圓形。

眼睛的標準畫法

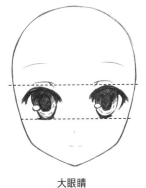

大眼睛

中等大小的眼睛

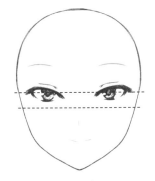

小眼睛

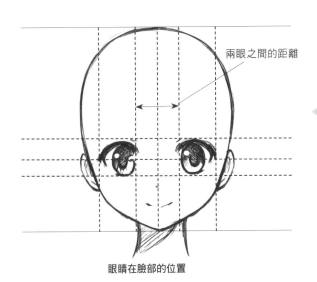

兩眼之間的距離

眼睛在臉部的位置

雙眼通常位於臉部的中央位置，左右對稱於豎直基準線的兩側。以眼睛的上下邊緣為基準線，以保證兩隻眼睛位於同一水平線上。兩隻眼睛間的間距約為一隻眼睛的長度。但這也不是固定的，每個人都有自己的繪畫風格，所以還是以符合自己的風格為基準來確定眼睛的位置。

下面來看看漫畫中眼睛的變形過程。

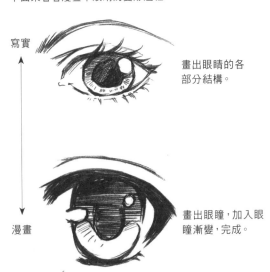

寫實

畫出眼睛的各部分結構。

漫畫

畫出眼瞳，加入眼瞳漸變，完成。

TIP

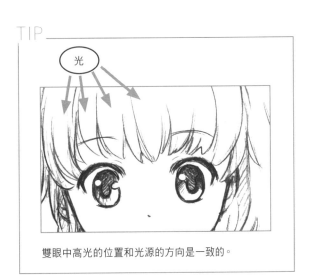

光

雙眼中高光的位置和光源的方向是一致的。

漫畫中，細長扁平的畫法更接近真實的眼睛，且位置偏高。下面是細長眼睛的變形畫法。

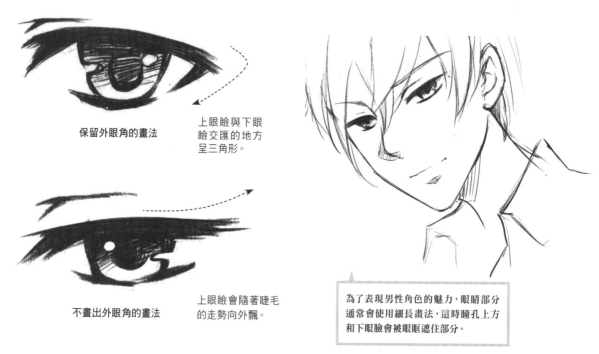

保留外眼角的畫法

上眼瞼與下眼瞼交匯的地方呈三角形。

不畫出外眼角的畫法

上眼瞼會隨著睫毛的走勢向外飄。

為了表現男性角色的魅力，眼睛部分通常會使用細長畫法，這時瞳孔上方和下眼瞼會被眼眶遮住部分。

外眼角的位置能決定眼睛的形狀。普通畫法下，內眼角和外眼角的位置一致，當外眼角稍高時為吊梢眼，偏低時就成了下垂眼。

大眼睛

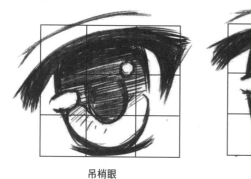

吊梢眼

普通眼

下垂眼

細長眼睛

吊梢眼

普通眼

下垂眼

瞳 孔 的 表 現

1 先畫出眼睛的輪廓,在眼眶中間畫出圓形的瞳孔,並將瞳孔塗黑。

2 刻畫整個眼睛。對瞳孔進行上深下淺的漸變處理,並添加睫毛等細節。

3 用橡皮擦出高光,注意高光的位置多集中在瞳孔的上半部。

下面來看看幾種不同的眼睛表現。

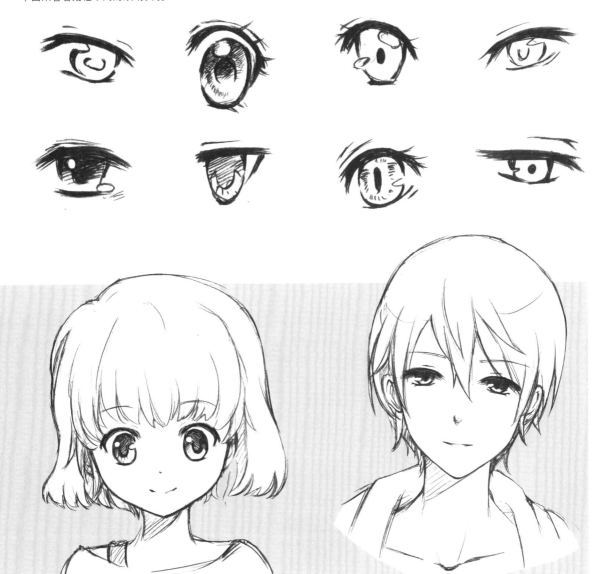

可愛蘿莉的眼睛　　　　　　　　　溫柔少年的眼睛

61

3.1.3 眉毛的畫法

眉毛是五官中最容易被忽略的部分。在漫畫中常常使用兩條弧線來表現，但眉毛在臉部的位置也很重要，特別是在表現豐富表情時起著十分重要的作用。

眉毛在臉部的位置

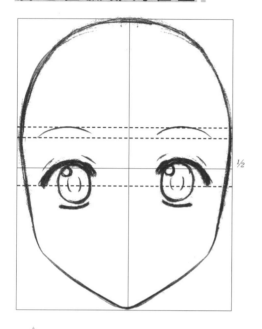

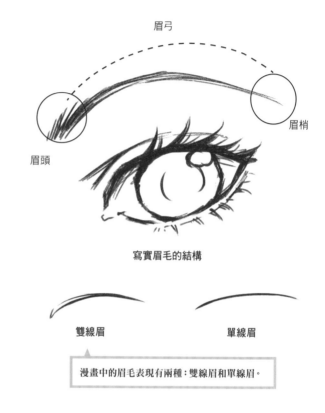

眉弓

眉頭

眉梢

寫實眉毛的結構

雙線眉　　　　　單線眉

> 漫畫中的眉毛常常會畫得比真實的眉毛高。眉毛左右對稱，左右眉弓的最高點位置是一致的。

> 漫畫中的眉毛表現有兩種：雙線眉和單線眉。

眉毛在不同表情下的表現

眉毛是表現表情的重要部位，眉毛的皺展直接反映了角色的心情。

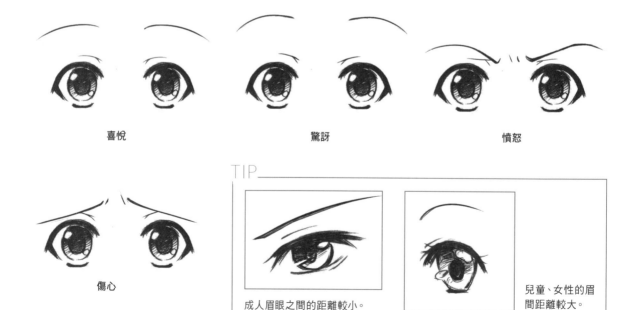

喜悅　　　　　　　驚訝　　　　　　　憤怒

傷心

TIP

成人眉眼之間的距離較小。

兒童、女性的眉間距離較大。

3.1.4 鼻子的畫法

在漫畫中,鼻子常常被省略為一個小點,有時也會通過勾畫鼻子的陰影來表現鼻子。

鼻子在臉部的位置

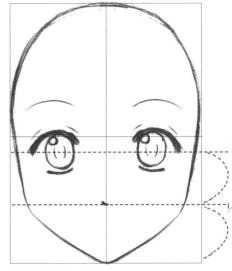

鼻子的底部位置大致在眼睛到下巴的½處。

鼻子在漫畫中的表現非常簡略,特別是女性和年幼的角色,幾乎都被省略成一個小點。

點狀　　　勾狀　　　鏤空陰影　　　實陰影

不同年齡者的鼻子繪製

由於年齡不同,角色們的鼻梁高度也不一樣。下面就來看看從年幼到老年角色的鼻子變化。

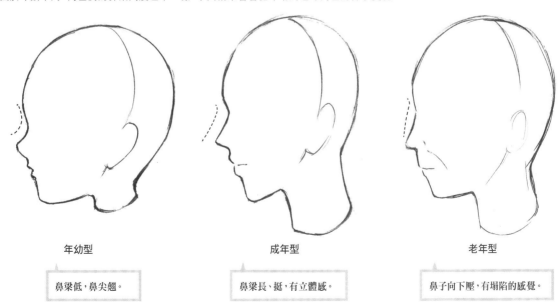

年幼型

鼻梁低,鼻尖翹。

成年型

鼻梁長、挺,有立體感。

老年型

鼻子向下壓,有塌陷的感覺。

不同側面鼻型的變化

角度改變，鼻子的形狀也跟著變化。

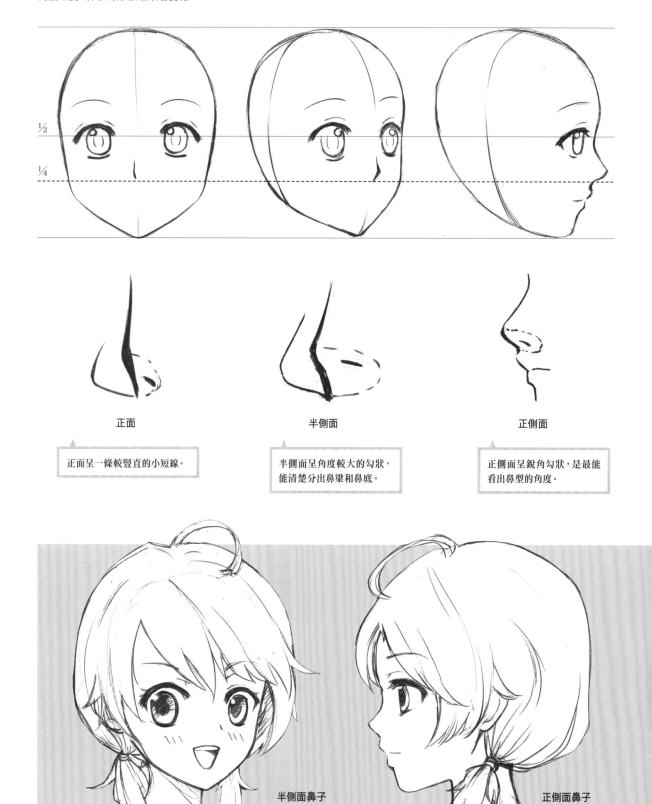

正面

半側面

正側面

正面呈一條較豎直的小短線。

半側面呈角度較大的勾狀，能清楚分出鼻梁和鼻底。

正側面呈銳角勾狀，是最能看出鼻型的角度。

半側面鼻子

正側面鼻子

3.1.5 嘴巴的畫法

嘴巴在漫畫中的表現也較為簡略，但嘴巴也是表現表情非常重要的元素，就讓我們來學學如何繪製嘴巴吧！

嘴巴的位置

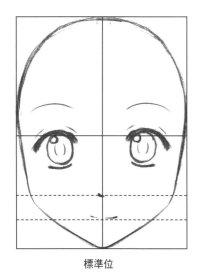

標準位

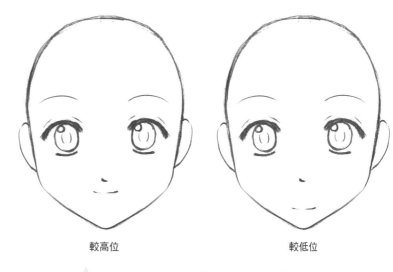

較高位　　　　　　　　　　較低位

標準的嘴巴位置在鼻子到
下巴之間的½處。

嘴巴的位置在定義漫畫風格上有一定的作用：少女風的嘴巴
位置較高，離鼻子很近；少年風的嘴巴位置則比較低。

嘴巴的結構和畫法

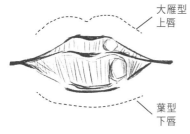

大雁型
上唇

葉型
下唇

寫實嘴巴的結構

在漫畫中常常將嘴巴省略成
一條小曲線，特別是萌系畫
法，在五官裡幾乎看不見。

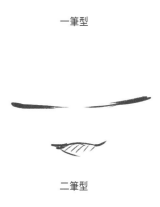

一筆型

二筆型

三筆型

漫畫中嘴巴的表現

口型的變化

嘴巴的動態有很多,在某些特定表情中,嘴巴的開合會產生不同的口型。

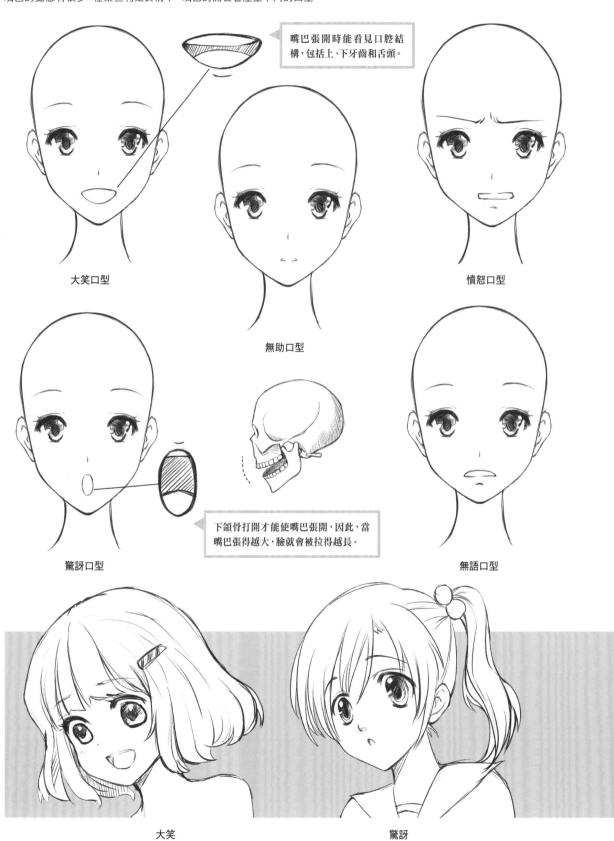

嘴巴張開時能看見口腔結構,包括上、下牙齒和舌頭。

大笑口型

無助口型

憤怒口型

下頜骨打開才能使嘴巴張開,因此,當嘴巴張得越大,臉就會被拉得越長。

驚訝口型

無語口型

大笑

驚訝

3.1.6 耳朵的畫法

耳朵的構造較為複雜，在漫畫中一般都會省略，比如將耳廓畫成圓弧形。

耳朵的結構和位置

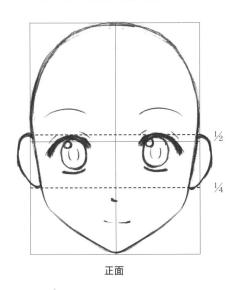

正面

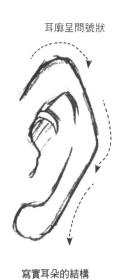

耳廓呈問號狀

正側面

寫實耳朵的結構

> 耳朵上緣約在頭部的½處，與上眼瞼的位置相當；下緣在頭部下¼左右，與鼻子的位置相當。

> 正側面時，耳朵的位置在縱橫½的交點附近，呈傾斜狀。

不同側面的耳型變化

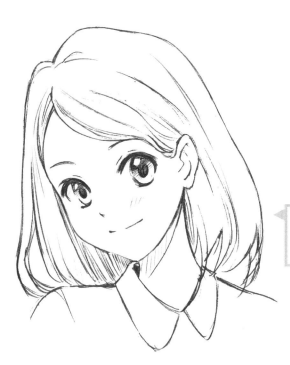

漫畫耳朵的表現

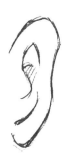

正面的耳朵

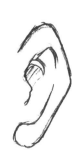

正側面的耳朵

背面的耳朵

> 正面的耳朵有橫向壓縮的趨勢，正側面的耳朵耳廓幅度最大，而背面耳朵則在型上發生了較大的變化。

> 背面的耳朵是看不見內部結構的，只能看見有一定厚度的耳廓背面。

漫畫中的耳朵變形表現

漫畫中某些特殊角色的耳朵會有很多不同尋常的變化,比如現實中沒有的精靈耳、獸耳等。

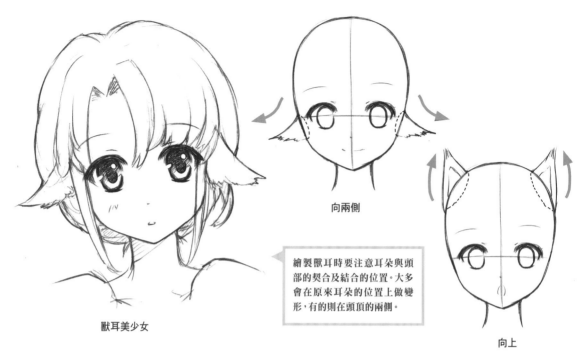

向兩側

繪製獸耳時要注意耳朵與頭部的契合及結合的位置。大多會在原來耳朵的位置上做變形,有的則在頭頂的兩側。

獸耳美少女

向上

一些常見的耳朵變形

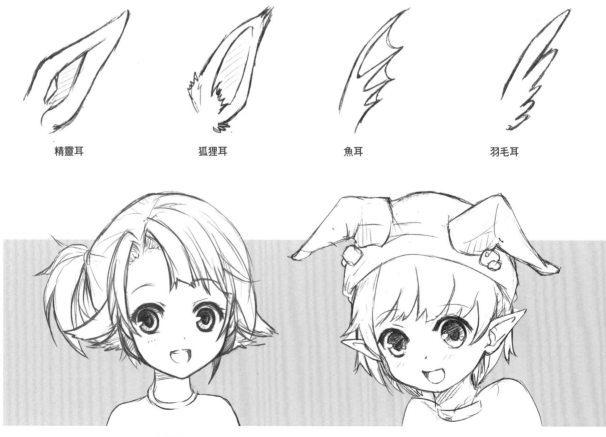

精靈耳

狐狸耳

魚耳

羽毛耳

狐耳美少女

可愛的精靈

3.2 找到髮際線

頭髮生長在頭部的一定區域內，覆蓋頭頂。在學習漫畫人物的髮型繪製前，我們要先瞭解頭髮的生長規律，這樣畫出來的頭髮才不會像假髮那樣不自然。

3.2.1 頭髮的生長方向

頭髮是從頭部垂直向下生長的，這個規律也決定了繪製時的用筆走向。

自然的生長方向

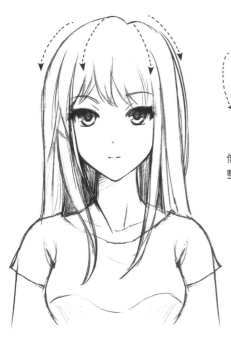

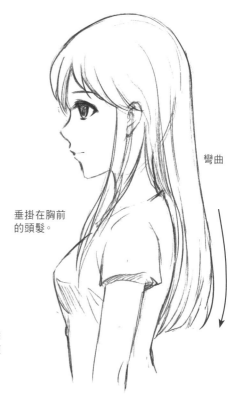

髮旋

像假髮套一樣包住整個頭頂。

彎曲

垂掛在胸前的頭髮。

人體的結構會影響到頭髮的走向，如背部彎曲會使頭髮也跟著彎曲。

人的頭髮都是從髮根處向下生長、垂掛的。

TIP

捆紮點

捆紮的頭髮，髮絲的走向會發生改變。頭部表面的髮絲會向捆紮點集中，髮束則還是會向下。

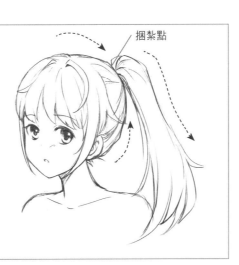

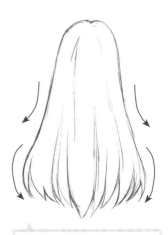

從背後來看，髮梢處更加蓬鬆，因此會有向外擴張的感覺。整個側面輪廓呈S形。

69

特殊的髮絲走向

一般來說，人的頭髮都是垂直向下的，但也存在一些小的差異和變化，例如由於修剪方式不同所形成的內捲或外翹的髮型。

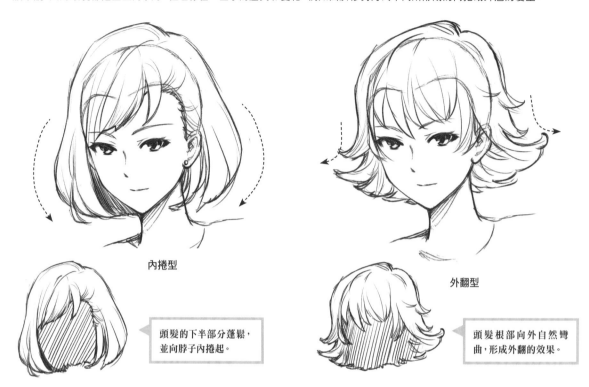

內捲型

外翻型

頭髮的下半部分蓬鬆，並向脖子內捲起。

頭髮根部向外自然彎曲，形成外翻的效果。

瀏海有的垂直向下，形成整齊的瀏海；有的向左偏，有的向右偏，這都是根據角色的設計來確定的。

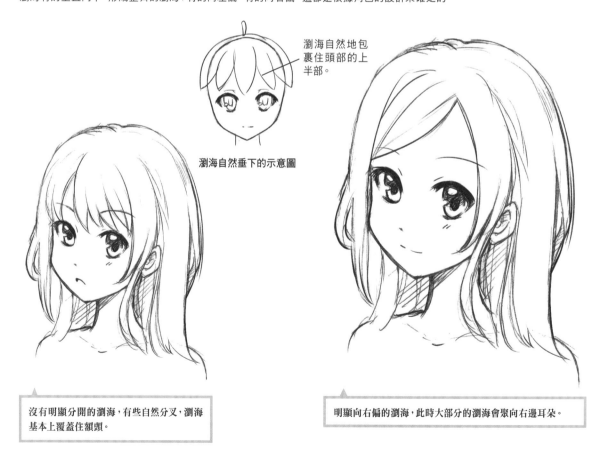

瀏海自然地包裹住頭部的上半部。

瀏海自然垂下的示意圖

沒有明顯分開的瀏海，有些自然分叉，瀏海基本上覆蓋住額頭。

明顯向右偏的瀏海，此時大部分的瀏海會聚向右邊耳朵。

3.2.2 髮際線的位置

髮際線是頭部一個被隱藏的區域，是頭髮的生長範圍。明確髮際線的位置有利於畫出自然的頭髮。

髮際線在不同側面的位置

髮際線是從額頭到後腦的一條弧線，正面看上去呈「M」形。

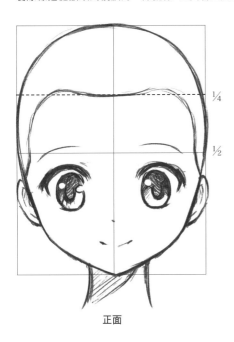

正面

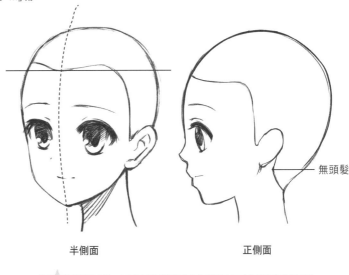

半側面　　　　　　　　正側面

無頭髮

額頭上的髮際線在頭部上¼處，半側面時，「M」形的最凸點在中線上，正側面時只能看見一半「M」，且耳後是沒有頭髮的。

髮際線與頭髮的關係

陰影代表頭髮的生長位置。

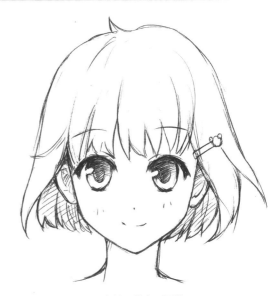

陰影區會被頭髮完全覆蓋。

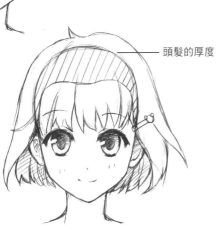

頭髮的厚度

露出陰影區就是繪製錯誤。

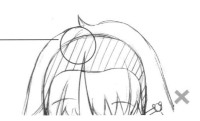

根據髮際線繪製頭髮的流程

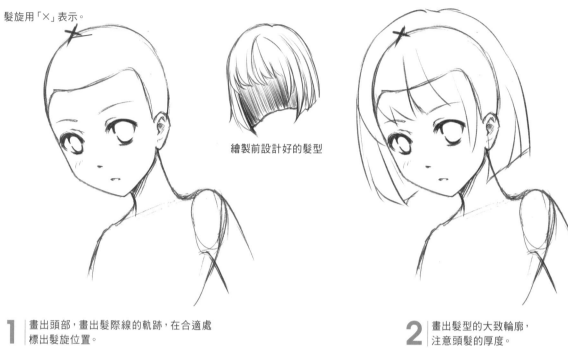

髮旋用「×」表示。

繪製前設計好的髮型

1 | 畫出頭部，畫出髮際線的軌跡，在合適處
標出髮旋位置。

2 | 畫出髮型的大致輪廓，
注意頭髮的厚度。

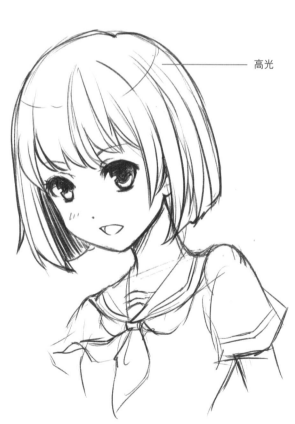

高光

裡面的髮絲較密

3 | 細化髮絲細節，
畫出層次感。

4 | 整理線條，擦去髮際線等被頭髮覆蓋的
線條，畫上高光線。繪製完成。

3.3 畫好頭髮很重要

繪製頭髮時有幾個要素需要掌握：髮量、髮長、髮質和髮色，組合這些要素可以變換出各式各樣的髮型。

3.3.1 髮量

髮量是指頭髮的多少。髮量多給人青春、有活力的感覺，髮量稀少則會給人成熟、精明的印象。

髮量基礎知識

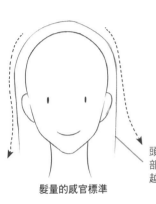

頭髮外輪廓離臉部越遠給人頭髮越多的印象。

髮量的感官標準

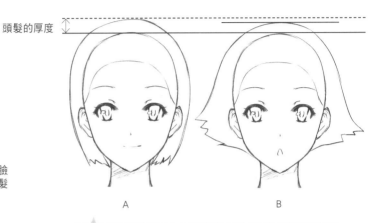

頭髮的厚度

A B

髮量是個感官上的印象，要根據具體造型來決定。如圖B比圖A看起來頭髮更多，但實際上卻是圖A的頭髮更厚。

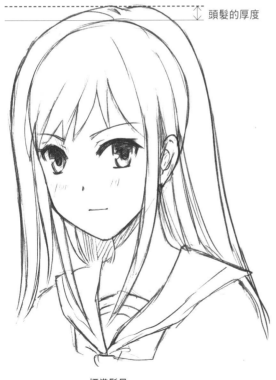

頭髮的厚度

標準髮量

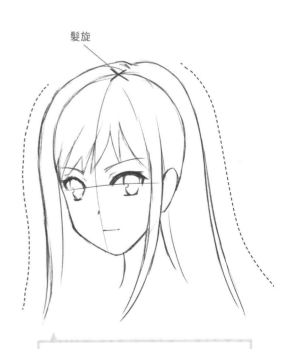

髮旋

繪製時先定義髮量，也就是畫出頭髮的外輪廓，再根據髮旋的位置添加髮絲細節。

同 一 個 人 不 同 的 髮 量

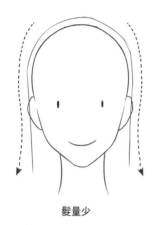

髮量少

兩側的頭髮輪廓有內彎的趨勢。

中等髮量

兩側的頭髮輪廓較為平直,即使外擴也不是很明顯。

髮量多

兩側的頭髮輪廓明顯外擴。

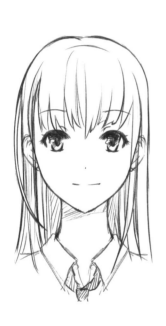

同一個人物由於髮量的不同會給人不一樣的感覺。髮量少給人精明的感覺,髮量多會給人野性、有魅力的感覺。繪製時要根據具體角色個性來設計髮量的多寡。

TIP

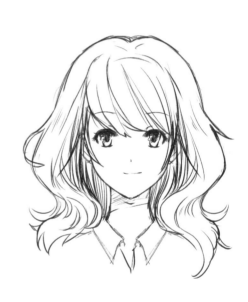

自然髮量

打造後感覺頭髮更多了

年齡對髮量的影響

在漫畫中，繪製年齡偏小的角色時常會把髮量畫得很多，這樣會使人物顯得更加可愛、更有活力；繪製成熟角色時髮量則偏少。

【展示】

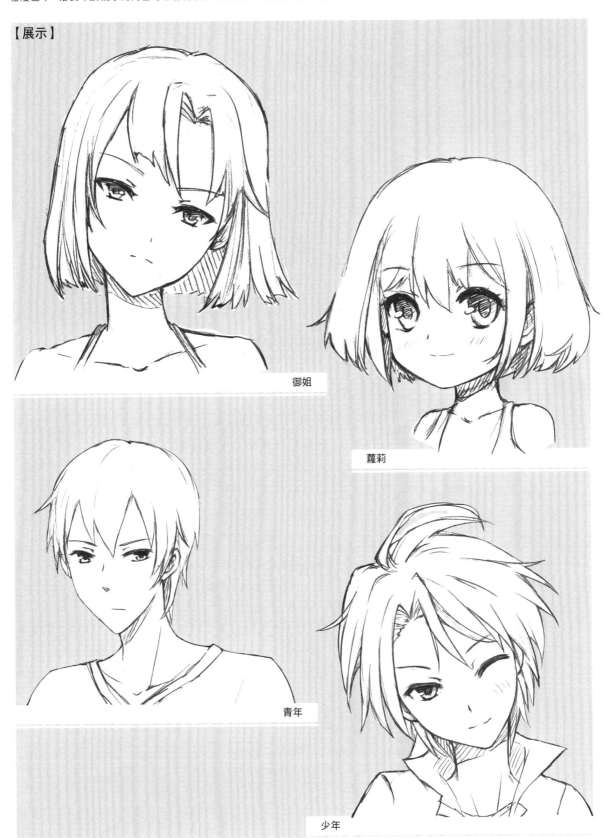

御姐

蘿莉

青年

少年

頭髮有短髮、中髮、中長髮和長髮四種,對女性來說,頭髮的長短跨度較大,男性則多侷限在短髮。

各種長度的頭髮

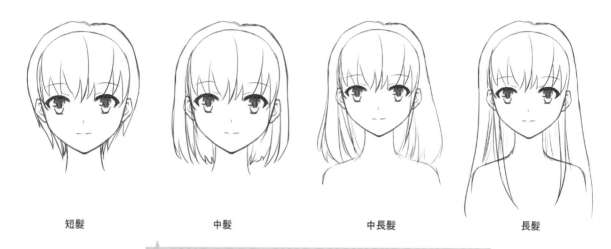

短髮　　　　　　　中髮　　　　　　　中長髮　　　　　　　長髮

> 頭髮長度的測量是以下巴和肩膀的位置為準,下巴以上為短髮,下巴到肩膀之間不包括肩膀為中髮,肩膀附近為中長髮,肩膀以下為長髮。

短髮

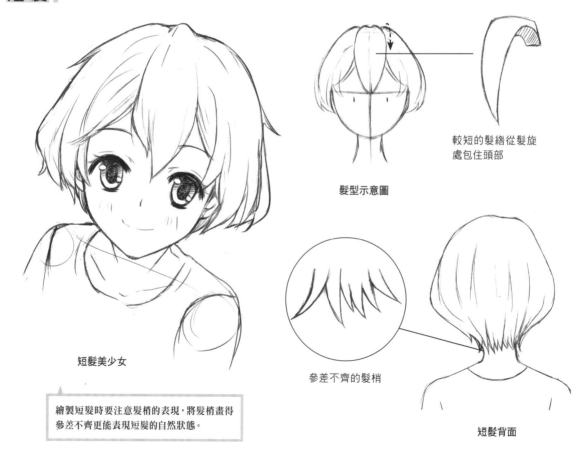

髮型示意圖

較短的髮絡從髮旋處包住頭部

短髮美少女

> 繪製短髮時要注意髮梢的表現,將髮梢畫得參差不齊更能表現短髮的自然狀態。

參差不齊的髮梢

短髮背面

中髮與中長髮

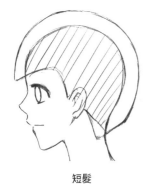

短髮

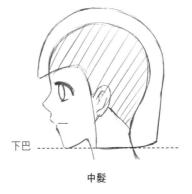

下巴

中髮

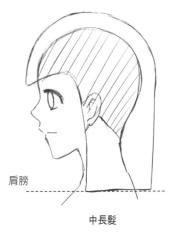

肩膀

中長髮

短髮和中髮、中長髮是比較容易區分的，但要怎樣區分中髮和中長髮呢？
中髮不會長至肩膀，而中長髮則在肩膀附近。

中髮美少女

TIP

先繪製一絡頭髮的大輪廓，再畫出髮梢處的分叉。

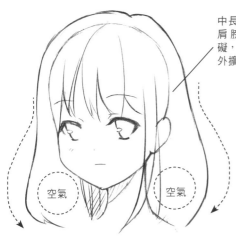

中長髮的髮梢在
肩膀處會有阻
礙，形成自然的
外擴效果。

空氣　　空氣

中長髮美少女

長髮

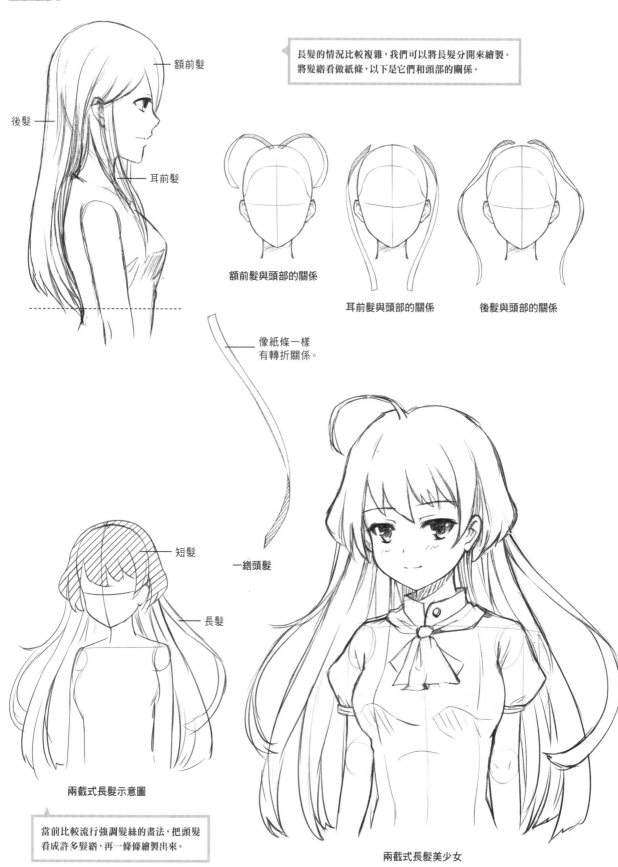

額前髮

後髮

耳前髮

長髮的情況比較複雜，我們可以將長髮分開來繪製。
將髮綹看做紙條，以下是它們和頭部的關係。

額前髮與頭部的關係

耳前髮與頭部的關係

後髮與頭部的關係

像紙條一樣
有轉折關係。

短髮

長髮

一綹頭髮

兩截式長髮示意圖

當前比較流行強調髮絲的畫法，把頭髮
看成許多髮綹，再一條條繪製出來。

兩截式長髮美少女

【展示】

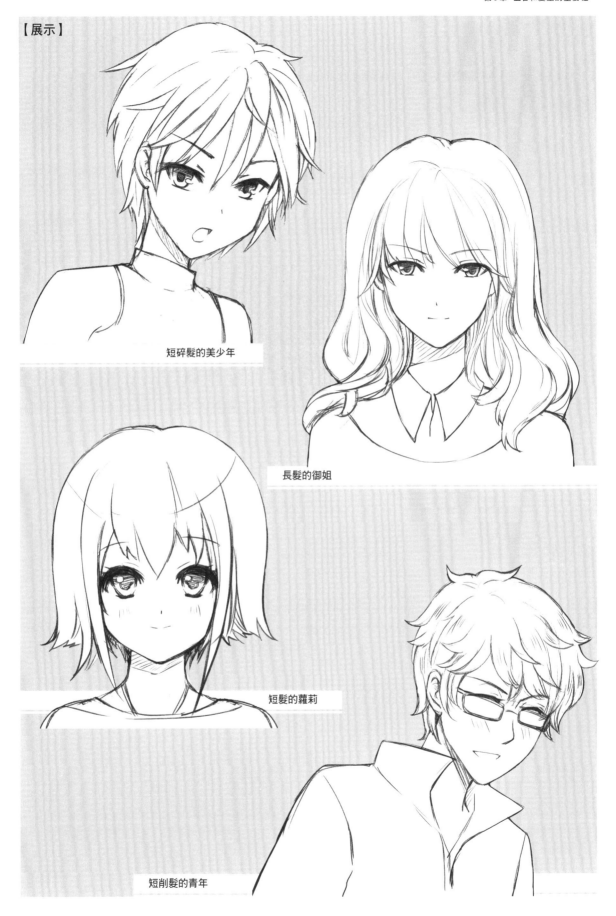

短碎髮的美少年

長髮的御姐

短髮的蘿莉

短削髮的青年

3.3.3 髮質

髮質就是頭髮的質感，分為直髮和捲髮兩種；這兩種髮質有不同的繪製方式，請看下面的說明。

直 髮

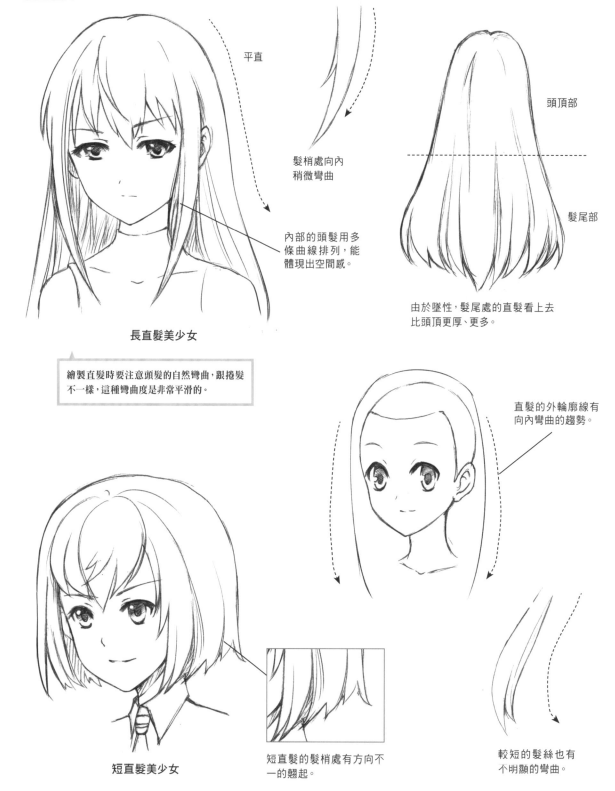

平直

髮梢處向內
稍微彎曲

內部的頭髮用多
條曲線排列，能
體現出空間感。

頭頂部

髮尾部

由於墜性，髮尾處的直髮看上去
比頭頂更厚、更多。

長直髮美少女

繪製直髮時要注意頭髮的自然彎曲，跟捲髮
不一樣，這種彎曲度是非常平滑的。

直髮的外輪廓線有
向內彎曲的趨勢。

短直髮美少女

短直髮的髮梢處有方向不
一的翹起。

較短的髮絲也有
個明顯的彎曲。

捲髮

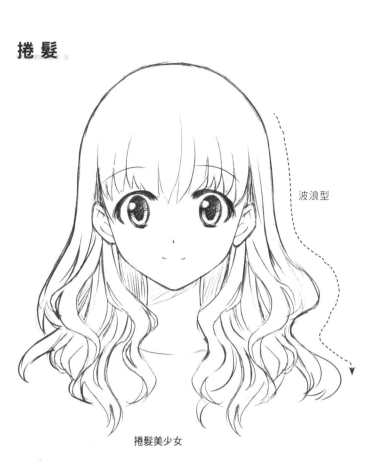

波浪型

捲髮美少女

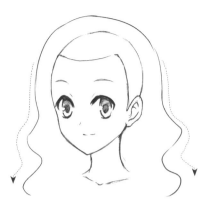

捲髮的外輪廓呈波浪形

> 繪製捲髮時要一絡一絡地畫，很多絡捲髮交錯會產生濃密的感覺。

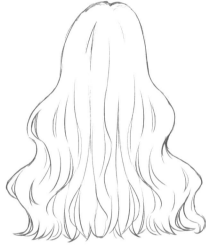

越往髮稍髮絲線就越密集

捲髮是有體積感的，像紙條一樣，內捲的部分可以用密集的排線來表現。

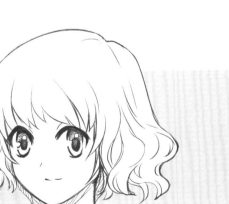

短捲髮

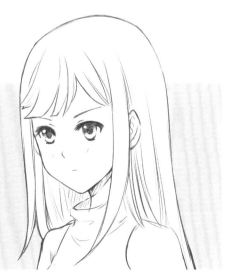

長直髮

【練習】 試著畫出你喜歡的髮型

在設計人物時，要綜合考量其年齡、性格和身分等，從而設計出適合角色的髮型、五官與臉型。

蘿莉髮型

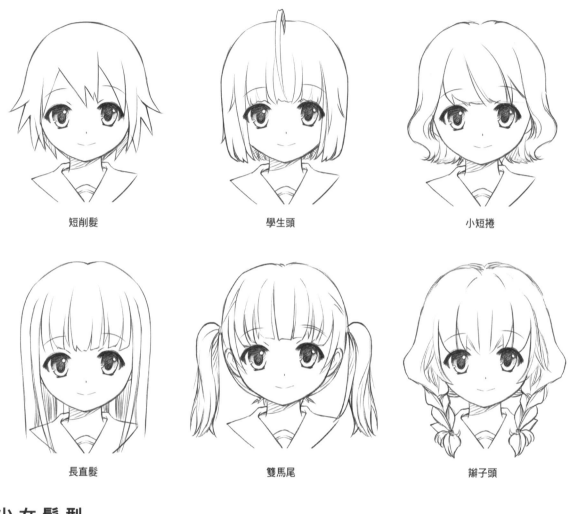

短削髮

學生頭

小短捲

長直髮

雙馬尾

辮子頭

少女髮型

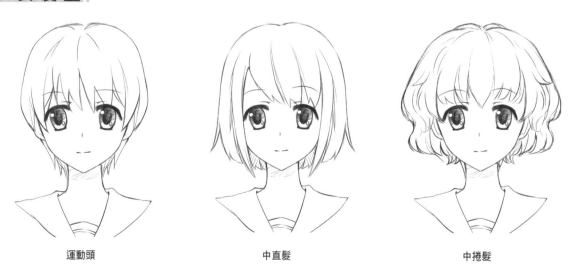

運動頭

中直髮

中捲髮

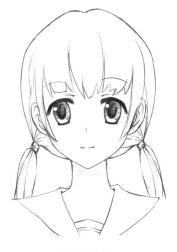

文藝型雙馬尾

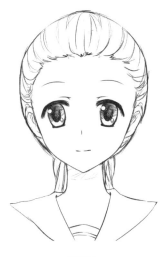

單馬尾

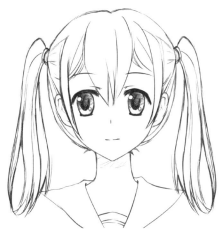

運動型雙馬尾

御姐髮型

短髮

中直髮

盤髮

長直髮

長捲髮

單股辮

正太髮型

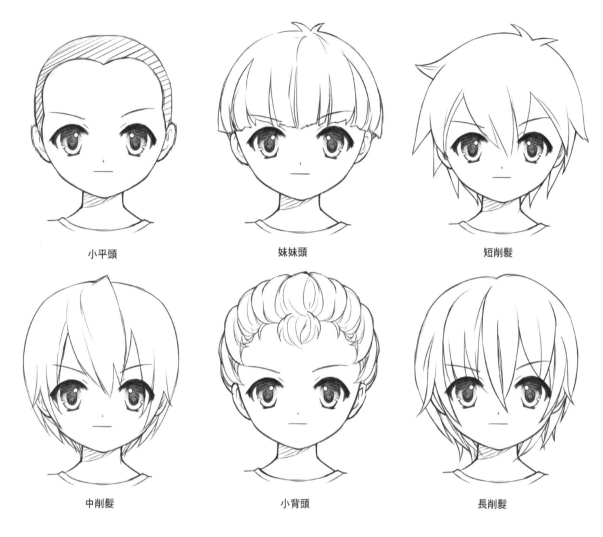

小平頭

妹妹頭

短削髮

中削髮

小背頭

長削髮

少年髮型

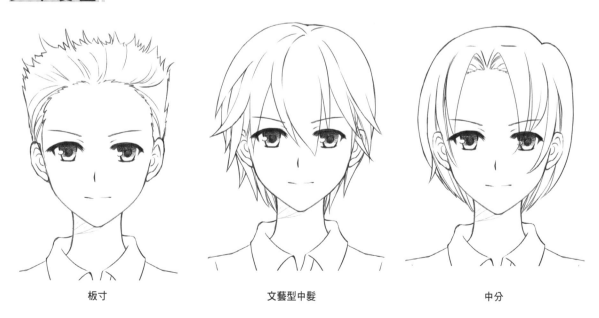

板寸

文藝型中髮

中分

中長髮

中捲髮

紳士頭

青年髮型

背頭

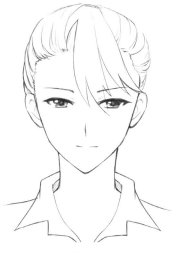

長瀏海背頭

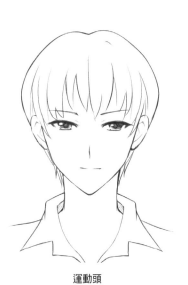

運動頭

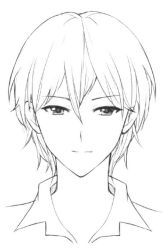

文藝型削髮

中長捲髮

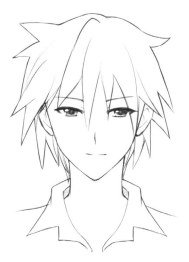

爆炸頭

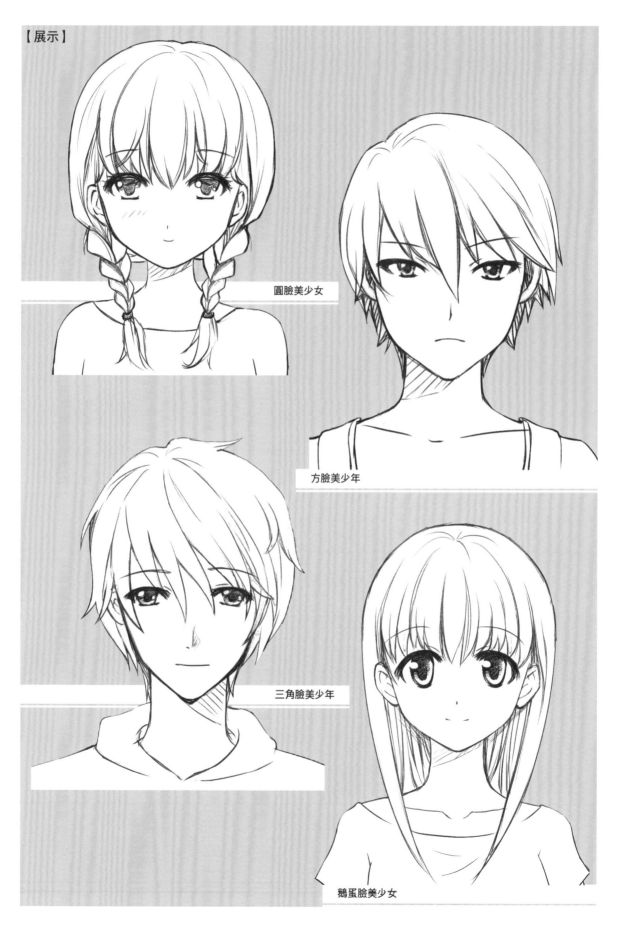

圓臉美少女

方臉美少年

三角臉美少年

鵝蛋臉美少女

第 4 章 表情能夠傳遞不同的情緒

人物因為有了豐富的表情才顯得生動自然，人們也會為了傳達情緒而做出各種表情。不同性格的人在展現同種情緒時，露出的表情也會有所不同。

__4.1 積極的情緒

表情是通過臉部肌肉的運動而產生的,臉部肌肉向上牽動時是積極的表情,向下則是消極的表情;因此,可以通過這一原理來繪製不同的表情。

4.1.1 喜悅

喜悅是最常見的一種情緒。在喜悅時眉毛會不自覺地向上仰起,形成向上的弧線,眼部也會根據喜悅的程度而形成不同的弧線,嘴巴則會呈半圓形或月牙形。

喜悅的基本表情(女)

喜悅的表情符號

喜悅的時候,眼角和眉毛都會不同程度地上揚,嘴巴也會張開呈半圓形。

喜悅的程度變化

人物越是喜悅嘴巴張得就越大,眉毛揚起的程度也會越明顯。

喜悅的基本表情（男）

喜悅的表情符號

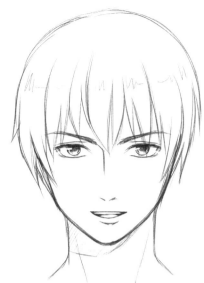

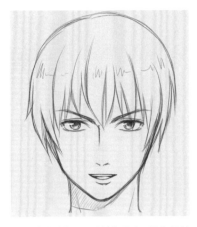

無表情的時候，眉毛較為平直；當表情越明顯時眉毛就越彎曲。

喜悅的程度變化

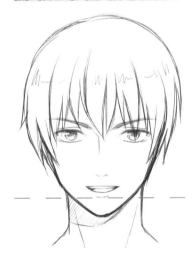

當人物十分喜悅時會下意識地閉上眼睛，眼線向上彎曲。

4.1.2 自信

自信是日常生活中常有的一種情緒，能使人們做出積極行動並取得成功，不過太過自信會變成自負，所以在繪製時要掌握好。

自信的基本表情（女）

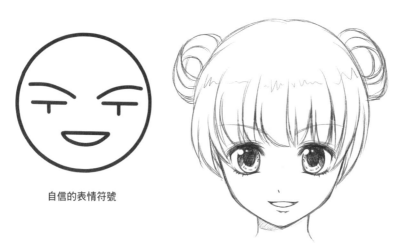

自信的表情符號

有自信時，眉頭會向內眼角傾斜，但並沒有皺起，嘴巴也會微微張開。

自信的程度變化

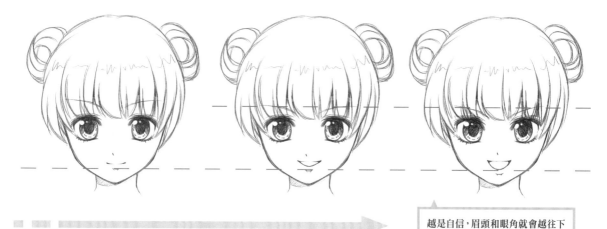

越是自信，眉頭和眼角就會越往下傾斜，嘴巴也會張得更大。

自信的基本表情（男）

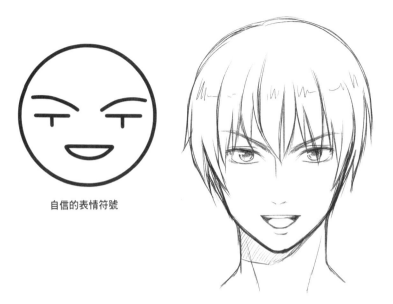

自信的表情符號

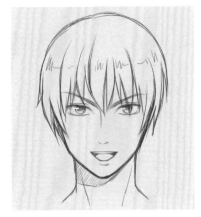

有自信時，眉毛豎起，眉頭間的間距會縮短，給人一種犀利的感覺。

自信的程度變化

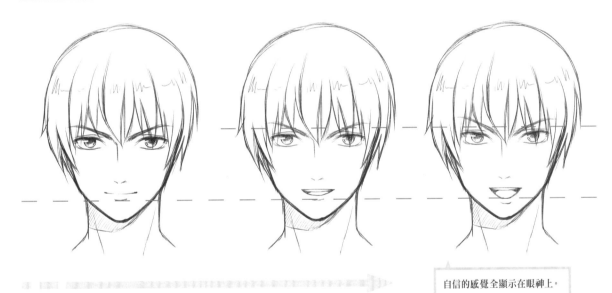

自信的感覺全顯示在眼神上。

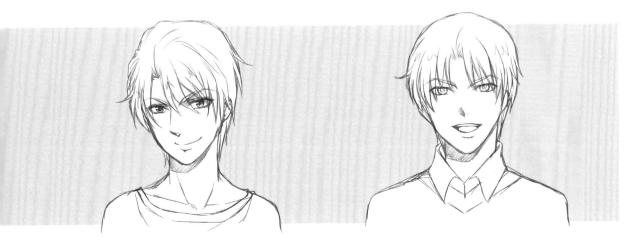

4.1.3 害羞

害羞常常會伴隨臉紅、目光游移；不論是外在行為還是內心波動，都屬於積極的情緒，就讓我們來學習害羞時的情緒表現吧！

害羞的基本表情（女）

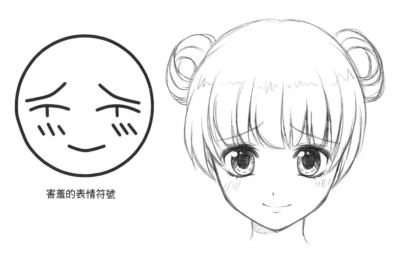

害羞的表情符號

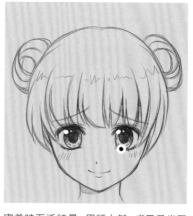

害羞時面泛紅暈，眉頭上皺，嘴巴呈半圓形張開，是羞怯、不好意思的表現。

害羞的程度變化

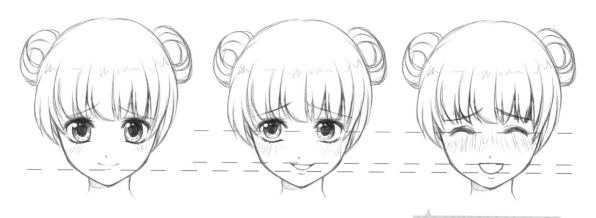

越害羞眉頭和眼角就會越往下傾斜，嘴巴也會張得更大。

害羞的基本表情（男）

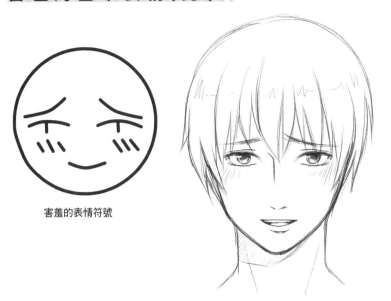

害羞的表情符號

男性害羞時，眉頭會貼近眼睛，幾乎貼到眼皮上，紅暈處於眼角位置。

害羞的程度變化

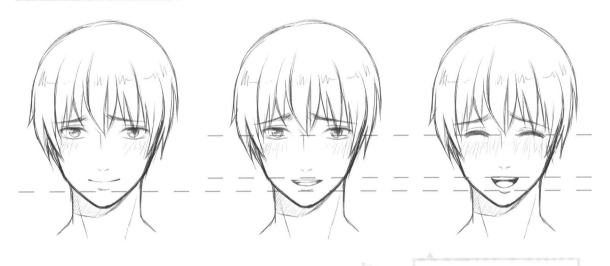

當人物十分害羞時臉部會產生紅暈。

4.1.4 期待

期待也是一種積極的情緒，無論是對即將到來的事情還是對生活充滿期待，都是正面的生活態度。只要還有期待，就可以使人不至於陷於絕望之中，因此給人一種向上的感覺。

期待的基本表情（女）

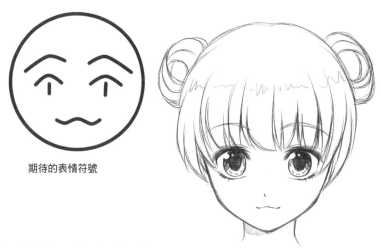

期待的表情符號

期待時，人物的眼睛會瞪大瞪圓，眉毛上揚，嘴巴抿起，呈「W」形。

期待的程度變化

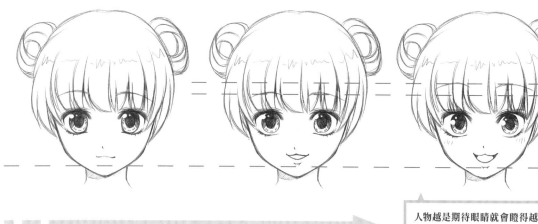

人物越是期待眼睛就會瞪得越圓，嘴巴的動作也會越發明顯。

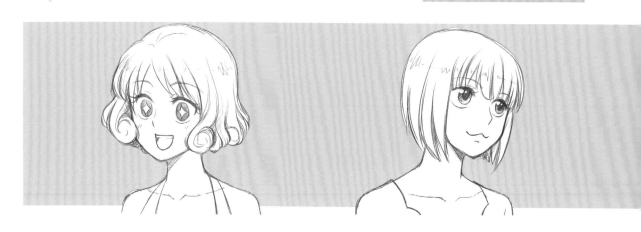

期待的基本表情（男）

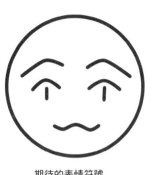

期待的表情符號

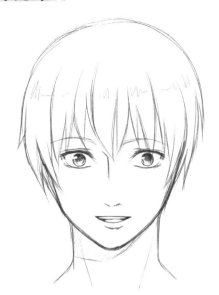

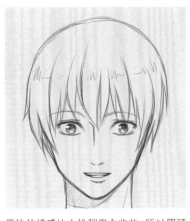

男性的情感比女性稍微內收些，所以眉頭
不會揚起太高。

期待的程度變化

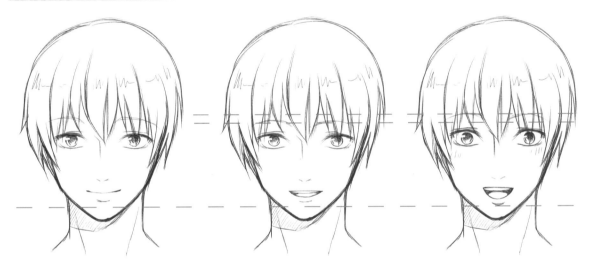

人物瞪圓眼睛時，上下眼瞼和
瞳孔會出現一定的距離。

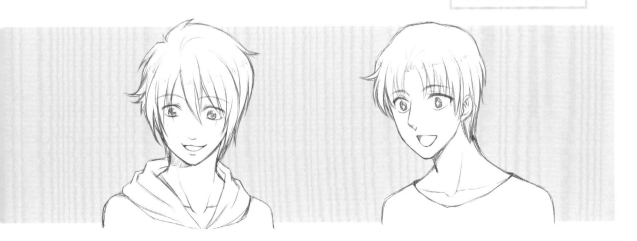

4.2 中性情緒

表情不但能展現人物此刻的想法，也能反映人物的性格；我們可以通過表情來傳達一些比較特殊的情緒，比如中性情緒。

4.2.1 思考

思考狀態不屬於積極情緒也不屬於消極情緒，像這種沒有明顯特徵的情緒就叫做中性情緒。思考是一種腦子正在活動的狀態，因此會通過表情傳達出來。

思考的基本表情（女）

思考的表情符號

思考時，眉毛交錯彎曲，嘴巴也抿成奇怪的形狀。

思考的程度變化

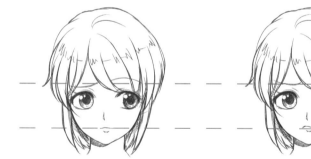

思考的程度越深眉毛扭曲的程度就越大，嘴巴的弧度也變得越誇張。

思考的基本表情（男）

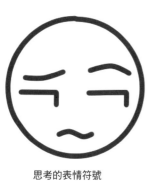

思考的表情符號

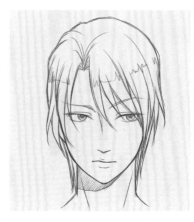

男性在思考時表情變化較輕微，眉頭的變化比嘴唇的更加明顯。

思考的程度變化

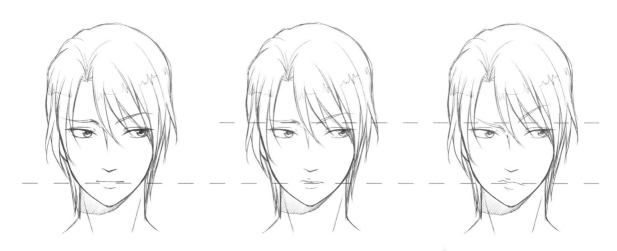

思考的程度越深表情就越明顯。

4.2.2 疑問

對於不瞭解的事物,或是持有疑問的態度,不信任,稱為疑問的情緒。出現疑問情緒時通常會輕微皺眉,眼瞳向上或傾斜。

疑問的基本表情(女)

疑問的表情符號

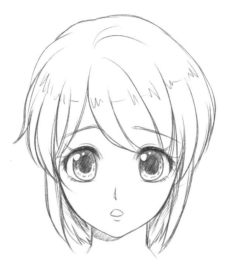

出現疑問情緒時,嘴巴會微張,一副不明白狀況的樣子。

疑問的程度變化

越是疑惑不解,眉頭就皺得越緊,嘴巴也會張得越大。

疑問的基本表情（男）

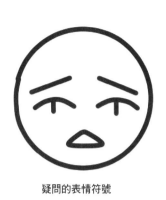

疑問的表情符號

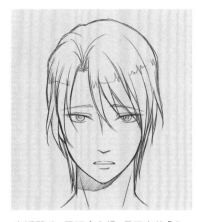

有疑問時，眉頭會上揚，呈平直的「八」字形。

疑問的程度變化

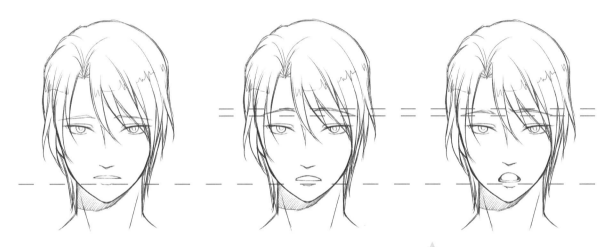

懷有巨大疑惑時，嘴唇的變化會十分明顯，表現出想要詢問的樣子。

4.2.3 發呆

發呆是指對外界事物完全不在意的一種狀態，雙眼無神、目光呆滯，有時嘴巴還會輕微地張開。

發呆的基本表情（女）

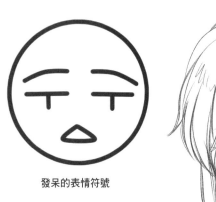

發呆的表情符號

發呆時雙眼看向前方，但是顯得很沒精神。眉頭抬高，嘴巴微張。

發呆的程度變化

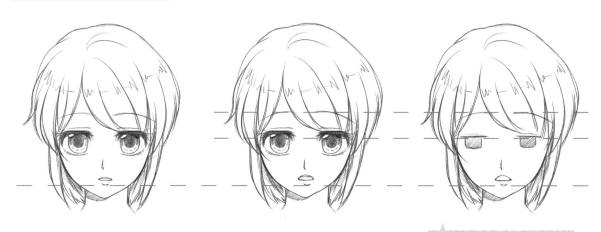

發呆是種放鬆狀態，眉頭抬高，嘴巴張得很大。

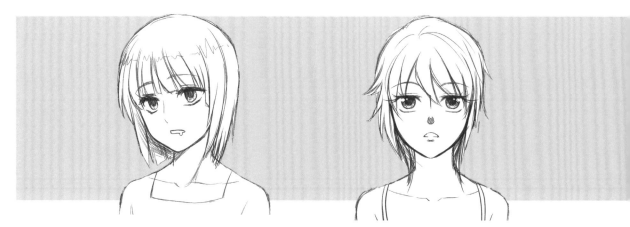

發呆的基本表情（男）

發呆的表情符號

男性的眼睛較為細長，所以看上去和平時的樣子差不多，發呆時眉頭抬起的弧度很明顯，但是嘴巴張得不是很大。

發呆的程度變化

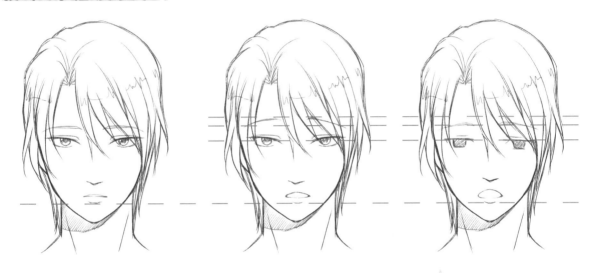

發呆時表現出的渙散眼神。

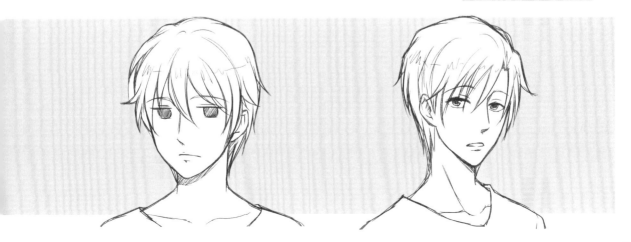

4.2.4 疲憊

疲憊是因勞累而產生的疲乏感,常會伴隨著困倦。特徵是上眼瞼向下或閉合,雙眼無神,有時還會掛上兩顆汗滴來表現累的感覺。

疲憊的基本表情(女)

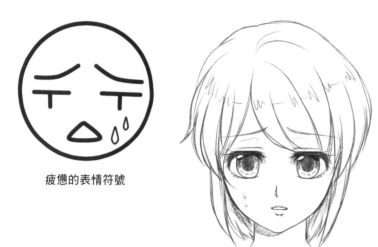

疲憊的表情符號

疲倦時,雙眼無神,眉頭呈「八」字形微微皺起,嘴角呈小三角形,臉上流有幾滴汗滴。

疲憊的程度變化

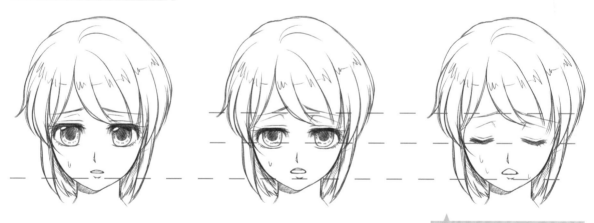

越疲憊雙眼的閉合程度就越大,臉上的汗滴也越多。

疲憊的基本表情（男）

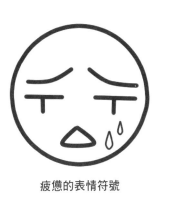

疲憊的表情符號

男性疲憊時臉部汗水較多，雙眼無精打采，眉毛成明顯的「八」字形。

疲憊的程度變化

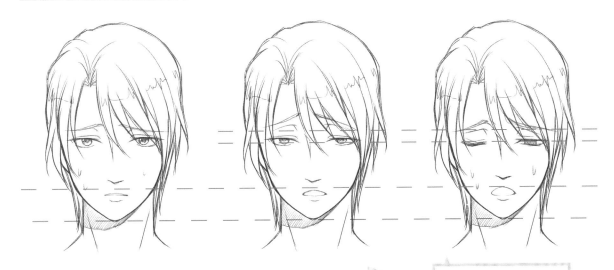

疲憊時嘴唇張開，微微喘氣。

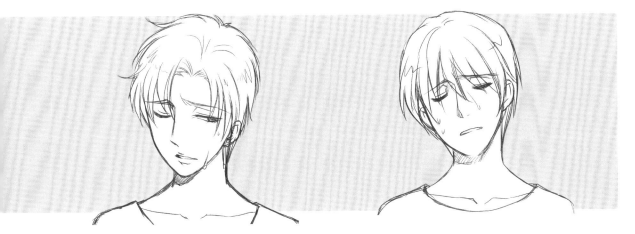

103

4.3 消極的情緒

消極情緒和積極情緒是相對立的,由各種因素所產生的阻礙影響到正常活動或思考的向下情緒,包括哀傷、恐懼等。

4.3.1 憤怒

因極度不滿而引起的激動反應。憤怒時,眉心會聚攏,眉尾上翹,眼睛高度會稍微壓縮,嘴角朝下的幅度由憤怒程度決定。

憤怒的基本表情(女)

憤怒的表情符號

憤怒時,雙眼瞪圓,眉頭向下皺起,嘴巴做咬牙切齒狀。

憤怒的程度變化

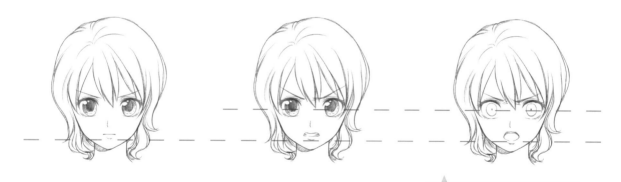

越是憤怒,眼睛就會瞪得越大,眉頭壓得越低。

104

憤怒的基本表情（男）

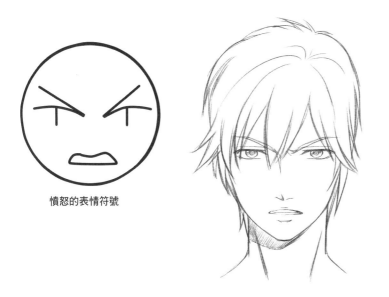

憤怒的表情符號

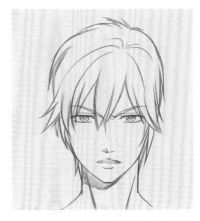

男性生氣時，因眉頭肌肉皺起而出現的結構會越發清晰。鼻子會皺起，越生氣鼻子會縮得越短。

憤怒的程度變化

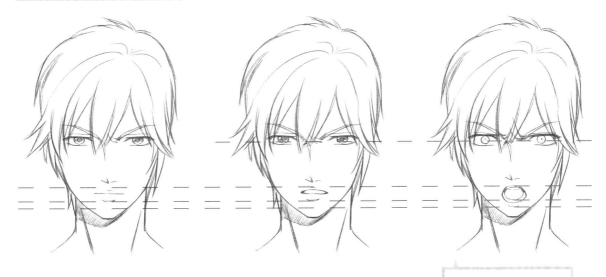

憤怒到頂點時瞳孔會收縮，變為小小的一個點。

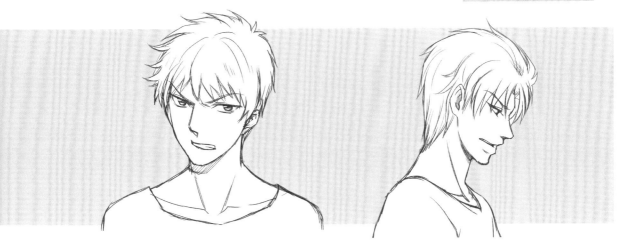

4.3.2 哀傷

哀傷是最常見也是最基本的消極情緒,通常是由離別、失敗和失去而引起的情緒反應。悲傷的程度由造成的傷害、事物的重要性和價值的多寡來決定,因此,痛苦的表現取決於哀傷的程度。

哀傷的基本表情(女)

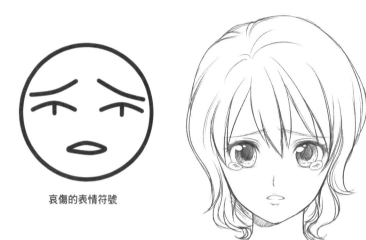

哀傷的表情符號

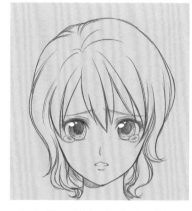

哀傷時,眉頭呈「八」字形皺起,嘴角往下拉,嘴微微張開,越難過眼睛會變得越細長。

哀傷的程度變化

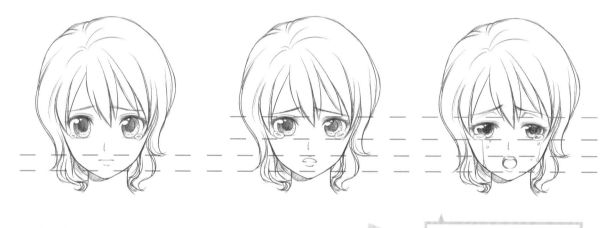

哀傷時眼睛會變小,並流下眼淚。

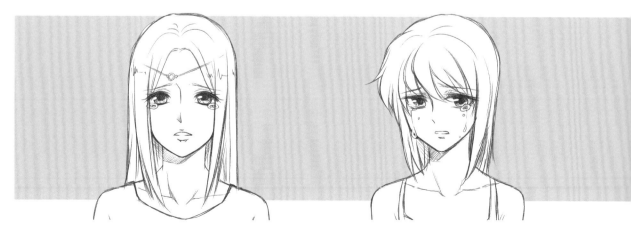

哀傷的基本表情（男）

哀傷的表情符號

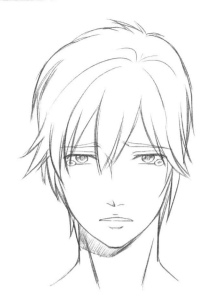

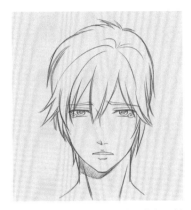

男性哀傷時眉頭會皺起來，嘴角向外拉，太過悲傷時會流眼淚，嘴巴張大。

哀傷的程度變化

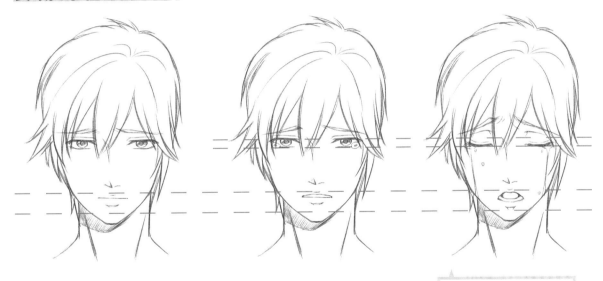

哭泣時會閉上眼睛，嘴巴張開發出啜泣聲。

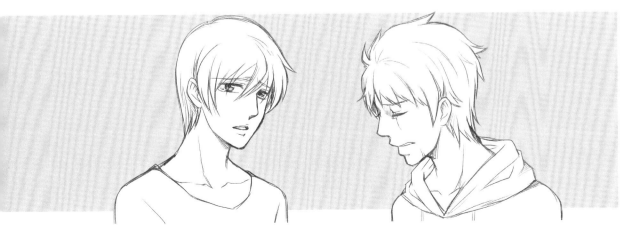

4.3.3 恐懼

是指受到事物的影響而產生驚慌、害怕的情緒。

恐懼的基本表情（女）

恐懼的表情符號

恐懼時，眼睛瞪圓，眉毛向上皺起，嘴巴也會視恐懼程度張開成不同的大小，越恐懼張得越大。

恐懼的程度變化

越是恐懼眼睛會瞪得越圓，嘴巴也會張得越大。

恐懼的基本表情（男）

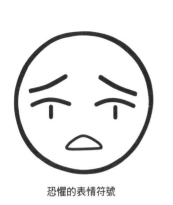

恐懼的表情符號

可視情況與恐懼程度在眼睛下方繪製豎線陰影，也可以將瞳孔繪成白色來表現驚恐的感覺。

恐懼的程度變化

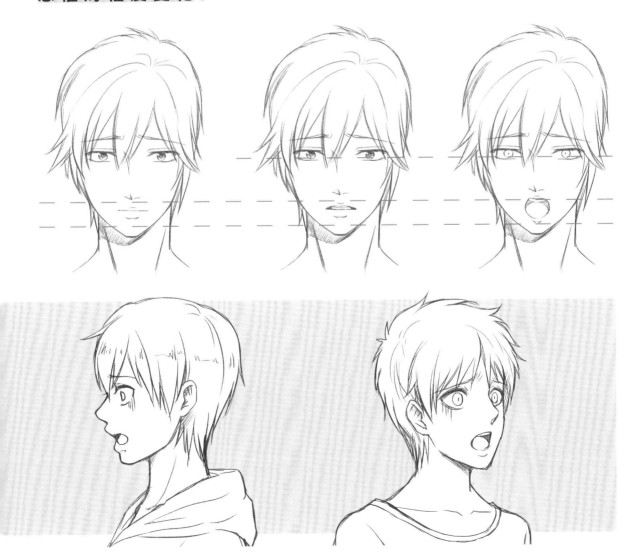

4.3.4 沮喪

是消極情緒的一種，與希望對應，通常指在經歷多次的失敗後失去自信，從而導致了絕望的感覺。

沮喪的基本表情（女）

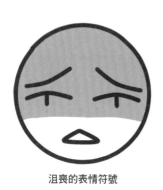

沮喪的表情符號

沮喪時雙眼無神，眉頭微微皺起，嘴巴微張，顯得十分無力，有時候臉部也會伴隨著黑色的陰影。

沮喪的程度變化

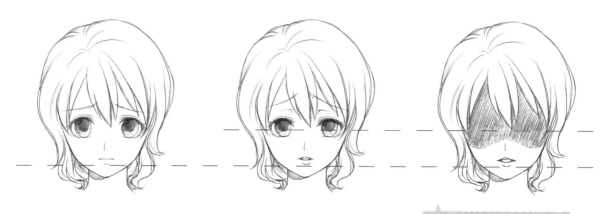

越是沮喪，雙眼越是無神，臉部的陰鬱感也會越強烈。

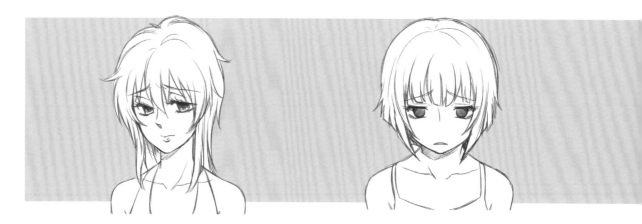

沮喪的基本表情（男）

沮喪的表情符號

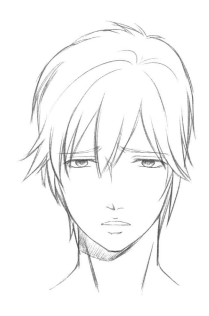

沮喪大多伴隨著無力感，因此嘴唇會下拉，眼睛半閉，有時眼角還會下垂。

沮喪的程度變化

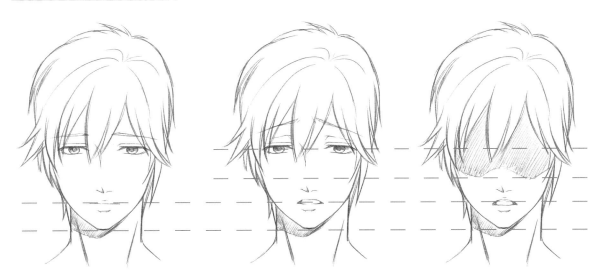

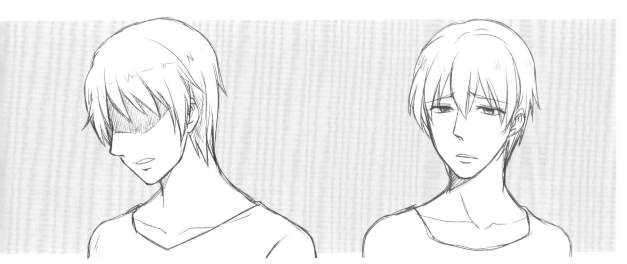

【練習】 符號表情的應用

漫畫裡的表情有時候會變得符號化,這是一種較為誇張且變形特別嚴重的形式,常常用於搞笑或是特別誇張的漫畫裡,因此這類表情都十分可愛。

積極表情符號

啊,天氣真涼爽呀!

哈哈,這個話題真好笑呢!

最喜歡禮物了!

真可口喵~

誒嘿~喵~

阿勒,是這樣的嗎?

今天也幹勁十足呀!

嗚哇,這是什麼!

當然了,快稱讚我吧!

中性表情符號

啊，原來是這樣啊！

不能吃布丁嗎？

呵呵……

唔喵？

啊喔，嗓子有點不舒服。

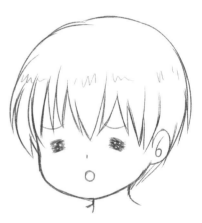

好困哦……

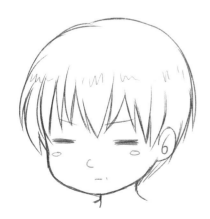

嗯？我明白了，明天就去。

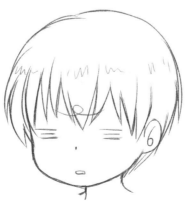

啊啊，完全不明白啊！

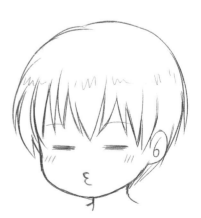

啦啦啦啦～【吹口哨】

消極表情符號

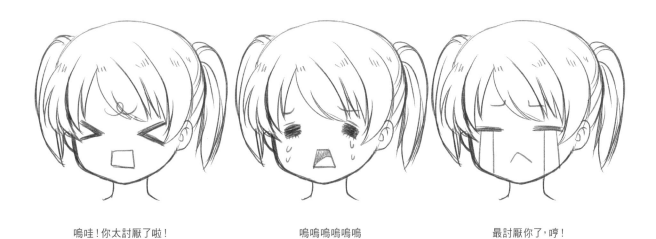

嗚哇！你太討厭了啦！　　　　嗚嗚嗚嗚嗚嗚　　　　最討厭你了，哼！

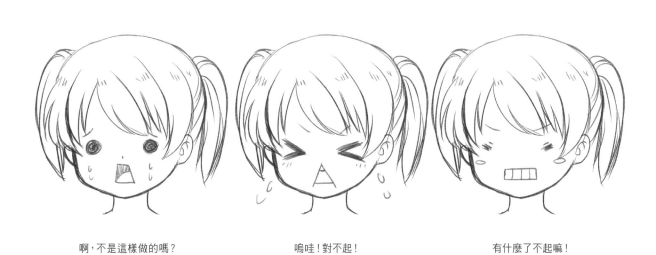

啊，不是這樣做的嗎？　　　　嗚哇！對不起！　　　　有什麼了不起嘛！

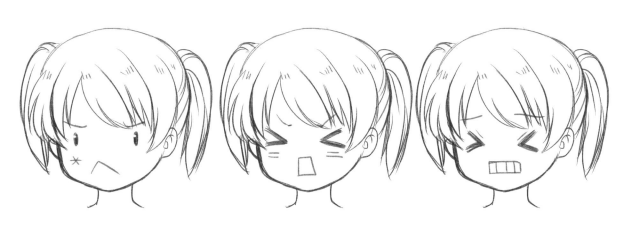

哼，從今天開始不會再理你了！　　嗚哇，好疼！　　都說了好多次了我不要吃青椒啦！

第**5**章 漫畫人物的透視比例是重中之重

在學習了漫畫基礎知識、頭部的刻畫和表情練習後，接下來我們要學習人物的透視比例和不同視點下的頭身比差別。一起來學習吧！

5.1 6~9頭身比例的對比

所謂的頭身比是指頭長和身高的比值。在漫畫中，人物的頭身比基本上是符合實際情況的。首先先來認識一下真實的頭身比例。

5.1.1 真實人物的頭身比

真實人物的頭身比根據年齡的不同而有所差異，對於成人來說，7~9頭身是較為適中的比例。

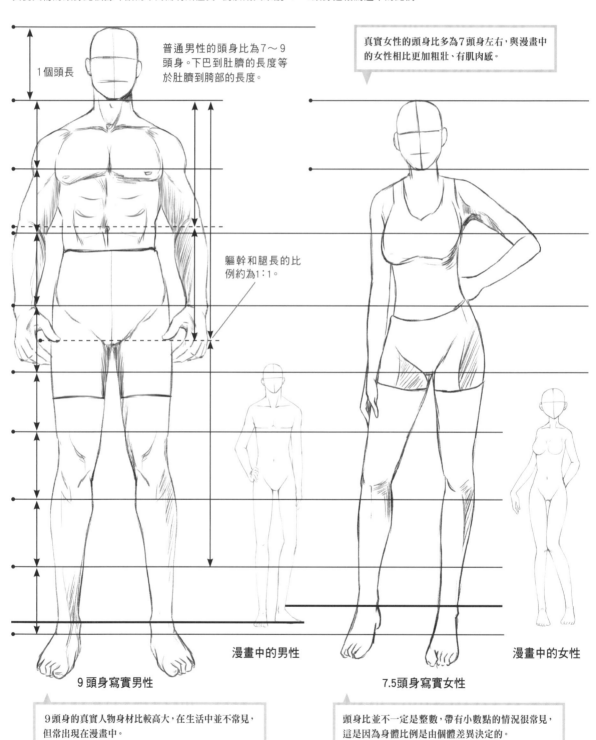

1個頭長

普通男性的頭身比為7～9頭身。下巴到肚臍的長度等於肚臍到胯部的長度。

軀幹和腿長的比例約為1:1。

真實女性的頭身比多為7頭身左右，與漫畫中的女性相比更加粗壯、有肌肉感。

9頭身寫實男性

漫畫中的男性

7.5頭身寫實女性

漫畫中的女性

9頭身的真實人物身材比較高大，在生活中並不常見，但常出現在漫畫中。

頭身比並不一定是整數，帶有小數點的情況很常見，這是因為身體比例是由個體差異決定的。

5.1.2 漫畫中常用的人體比例

在不同風格的漫畫中，人體的比例略有差異，少女風格中通常將男生繪製為8～9頭身，以表現其高大帥氣的形象。而少年漫畫中的主角常採用6～7頭身的少年男性。

正常頭身

正常頭身與真實頭身基本相當，約5～9頭身。

頭身圈：是以頭部大小為基準繪製的一列圓圈組，從而便於直觀的觀察人物的頭身比。

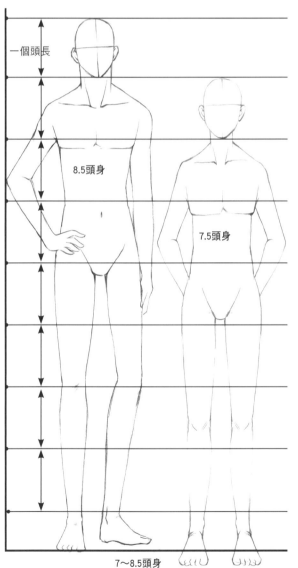

8.5頭身

7.5頭身

一個頭長

7～8.5頭身

成年男性常刻畫成7～8.5頭身。

5頭身

5頭身在寫實漫畫中通常用來刻畫幼年角色。

漫畫中，人物的上半身與下半身長度約為1:1。大腿與小腿的比例也約為1:1。

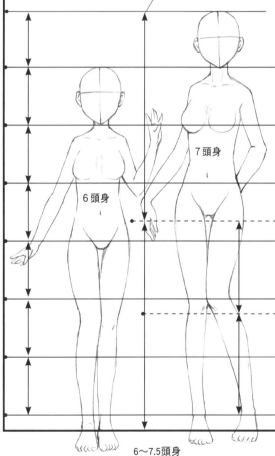

6頭身

7頭身

6～7.5頭身

一般少女常刻畫成6頭身，成年女性通常為7～7.5頭身。

Q版頭身

Q版頭身是經過變形的頭身比例，在現實中是不存在的，範圍可從2～4頭身，也有小於2頭身的情況。

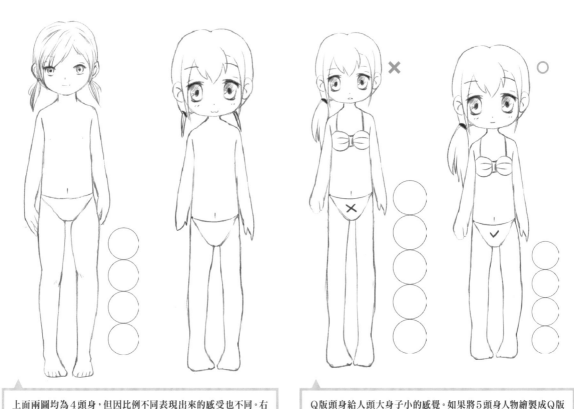

上面兩圖均為4頭身，但因比例不同表現出來的感受也不同。右圖是Q版比例，而左圖則是真實幼兒的比例。

Q版頭身給人頭大身子小的感覺。如果將5頭身人物繪製成Q版風格，那麼看起來就不會那麼可愛。

從4頭身到2頭身的人體結構比例分析

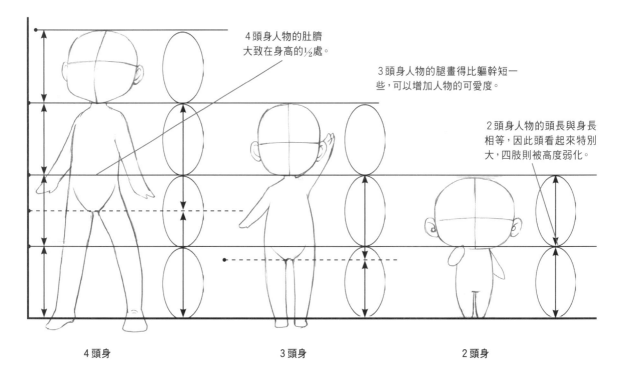

4頭身人物的肚臍大致在身高的$\frac{1}{2}$處。

3頭身人物的腿畫得比軀幹短一些，可以增加人物的可愛度。

2頭身人物的頭長與身長相等，因此頭看起來特別大，四肢則被高度弱化。

4頭身 3頭身 2頭身

5.2 頭身比例的示範畫法

接下來我們就來學習該如何衡量頭身比。用 1 個頭長的距離為單位來畫人體時,要以正面的頭部為基準。

5.2.1 繪製頭身比的輔助圓

頭部本身就像一個球,所以可以用圓來代表頭部的長度與寬度,一起來學習吧。

輔助圓與頭長的關係

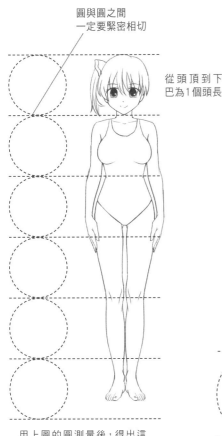

圓與圓之間一定要緊密相切

從頭頂到下巴為1個頭長

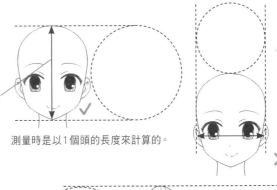

測量時是以1個頭的長度來計算的。

測量時不能用頭的寬度為單位。

用上圖的圓測量後,得出這個女生有5.5個頭身。

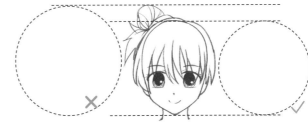

計算頭長時是以頭的長度來計算的,和髮型沒有關係,如果把頭髮的厚度也算進去的話就是錯誤的計算方法。

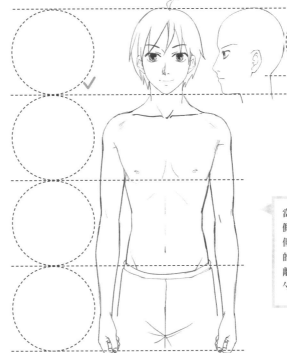

當然,我們也可以用側面的頭作為單位,但是以頭部正面的頭頂到下巴的距離為準,不能以後腦勺的為準。

■ 核心知識 ■

● 測量頭身比時,要以頭的長度為基準,不能以頭的寬度或者其他方法計算。

● 測量時,每個圓要相切,依此類推,就可以計算出頭身比了。

不同動作的頭身比變化

雙腿叉開時,人物會變矮;踮起腳時,人物會變高。

頭身比會因為腿部的開叉幅度或者腳後跟的抬起高低而產生變化。

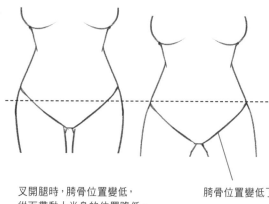

叉開腿時,胯骨位置變低,
從而帶動上半身的位置降低。

胯骨位置變低了

雙腿分開時,身高會發生改變,這時人物會變得
稍微矮一些,從6頭身變成5.7頭身。

踮起腳時,由於腳後跟向上抬起,
整個人都被向上抬起了。

當然,頭身比的變化也會因為腳後跟
抬起的高度不一樣而產生變化。

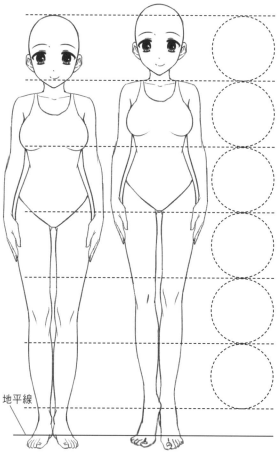

踮腳時,身高也會發生改變,這時人物會變得
高一些,從6頭身變成了6.3頭身。

地平線

地平線

5.2.2 身體部分與輔助圓

利用輔助圓我們還可以畫出四肢的比例。畫的時候，最好還是以1個頭長為單位來畫四肢及動作。下面就以女生為例畫出四肢的比例。

用輔助圓畫出四肢

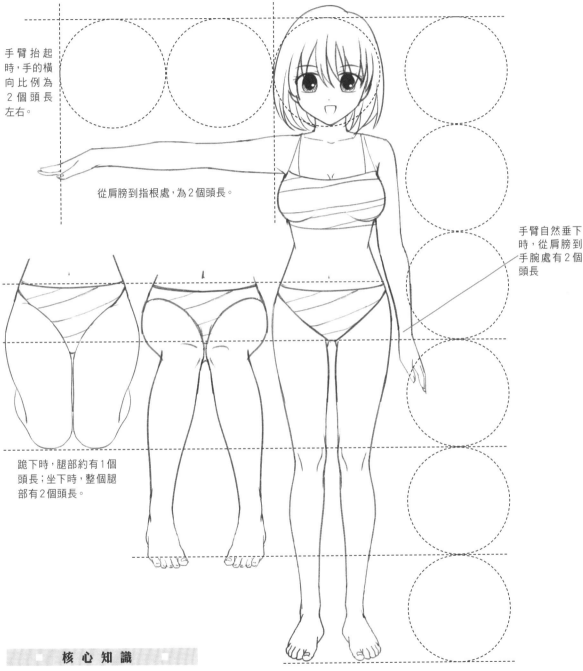

手臂抬起時，手的橫向比例為2個頭長左右。

從肩膀到指根處，為2個頭長。

手臂自然垂下時，從肩膀到手腕處有2個頭長

跪下時，腿部約有1個頭長；坐下時，整個腿部有2個頭長。

核心知識

- 手臂有2個頭長的比例；腿部有3個頭長的比例。
- 隨著腿部動作的不同，比例會有變化，可以通過輔助圓來計算。

第3個頭的位置在大腿根部；第4個在膝蓋以上；第5個在小腿肚下方。

5.2.3 頭身比的繪製流程

接下來，我們就利用輔助圓畫出一個人物的全身。畫的時候，可以先畫出輔助圓，確定身體的頭身比。

畫標準頭身比的方法

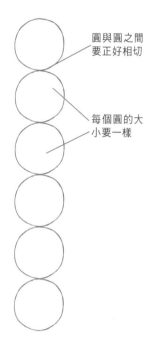

圓與圓之間
要正好相切

每個圓的大
小要一樣

1 先畫出豎著排列的等圓，確定人物的頭身比例與身高，這裡設計成6頭身的女生。

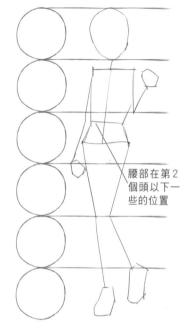

每條線要
保持水平

腰部在第2
個頭以下一
些的位置

2 再以兩圓相切的地方為起點，畫出水平線，以分人體的各個部分。

3 以水平線為參考，畫出人物的動態，這樣頭身比就是正確的了。

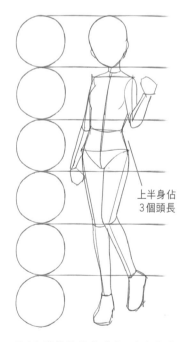

上半身佔
3個頭長

4 在動態線的基礎上，畫出人體結構，注意四肢與軀幹的表現要準確。

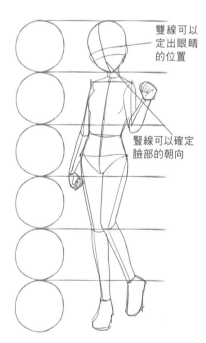

雙線可以
定出眼睛
的位置

豎線可以確定
臉部的朝向

5 在臉部加上十字線，並畫出雙手的手指，腳可以不用畫出，因為後面會添加鞋子。

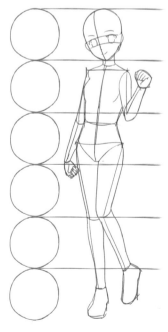

6 在十字線的基礎上，畫出五官的外形，雙眼要畫得大一些，這樣才有漫畫的感覺。

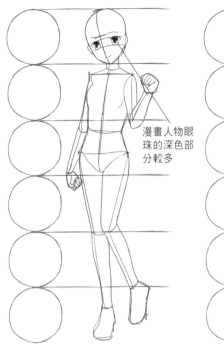

漫畫人物眼珠的深色部分較多

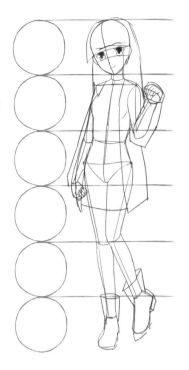

設計成長髮

7 畫出眼睛的深色部分,並確定髮際線和頭頂髮旋的位置。

8 根據髮旋的位置,向兩邊畫出頭髮的走向,並畫出瀏海。

9 根據人物結構,畫出衣服的樣式,內衣較緊身,外衣則較寬鬆。鞋子要畫得要比腳大一些。

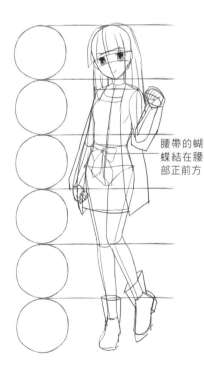

腰帶的蝴蝶結在腰部正前方

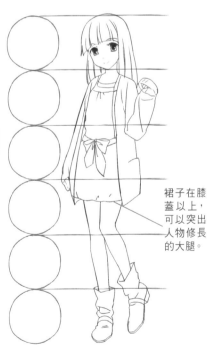

裙子在膝蓋以上,可以突出人物修長的大腿。

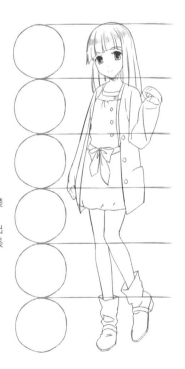

10 畫出衣服上的細節,比如,在裙子上畫出蝴蝶結,讓人物看上去更時尚。

11 為衣服畫出褶皺,並畫出頭髮上的髮絲。擦掉多餘的線條,讓畫面看上去更乾淨。

12 最後在頭髮上畫出反光,以表現頭髮的柔順感,完成。

5.3 正確的頭身比與錯誤的頭身比

我們已經學習了頭身比的測量方法，但在繪畫時可能會忽略一些重點，下面就來學習畫頭身比要注意的地方。

頭身比的正確畫法

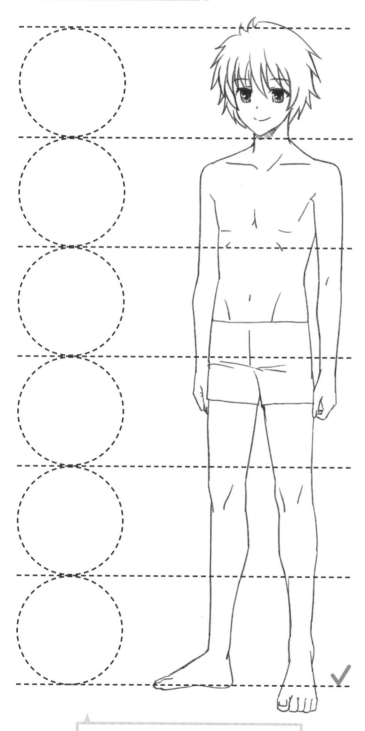

上圖是正確的頭身比，肩寬佔2個頭長，上半身不會
超過全身的一半，手臂的位置大約與大腿根部齊平。

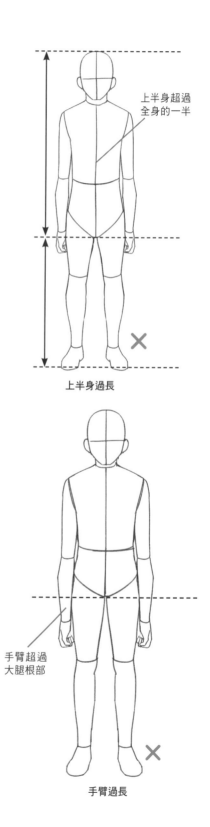

上半身超過
全身的一半

上半身過長

手臂超過
大腿根部

手臂過長

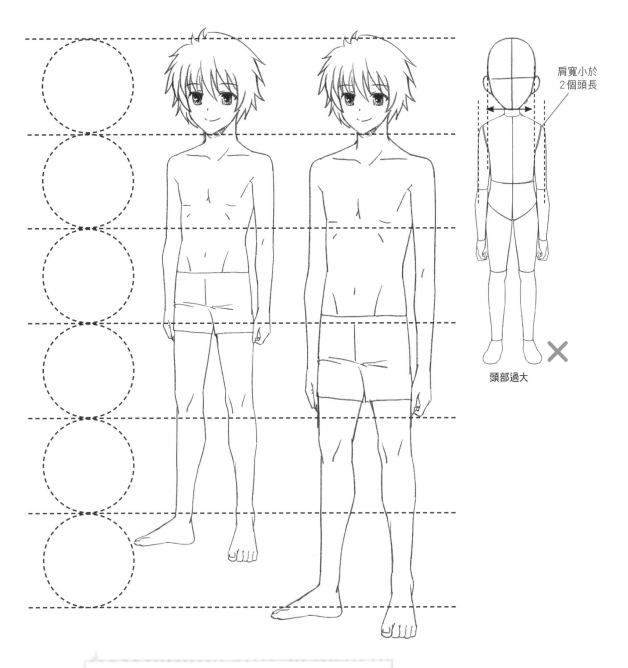

肩寬小於
2個頭長

✕

頭部過大

上圖是錯誤的比例。第一個男生只有5.3個頭身，但身材卻像成人，顯得
很奇怪；第二個男生的上半身太長了，腿部很短，也是不正確的。

核 心 知 識

● 想要畫出正確的頭身比，首先要注意頭部的大小是否合適；另外，肩膀的寬度也要佔到2～2.5個頭長。

● 漫畫人物的上半身長度最好佔整個身體的1/2，如果超過，那腿部就會顯得很短，看上去會很奇怪。

● 手臂的長度在大腿根位置，過長的手臂會顯得上半身很長，人物比例失調。

5.4 漫畫人物的全身透視

無論是怎樣的透視角度都要記住一點，那就是近大遠小。接下來就來看看不同視角下，身體的透視畫法和要點。

平視角度下身體的畫法

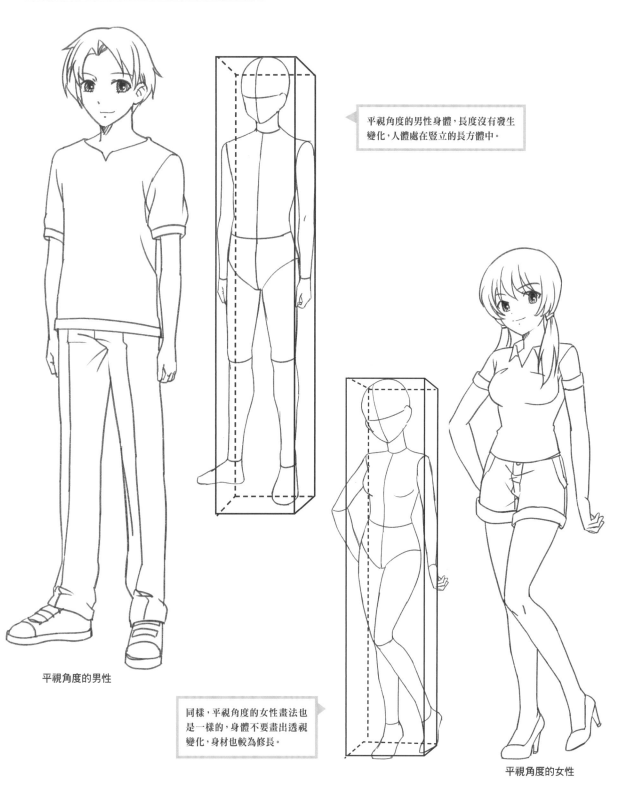

平視角度的男性身體，長度沒有發生變化，人體處在豎立的長方體中。

平視角度的男性

同樣，平視角度的女性畫法也是一樣的，身體不要畫出透視變化，身材也較為修長。

平視角度的女性

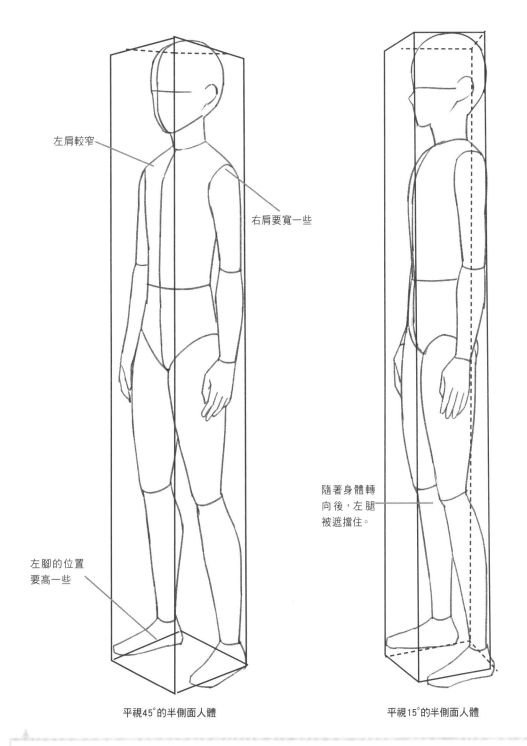

左肩較窄

右肩要寬一些

隨著身體轉
向後，左腿
被遮擋住。

左腳的位置
要高一些

平視45°的半側面人體

平視15°的半側面人體

隨著橫向角度的變化，身體的寬度也會發生變化。如上圖所示，身體在側面15°的半側面中會比在45°半側面下薄一些。

■ 核 心 知 識 ■

- 在平視的角度下，頭身比沒有發生變化，所以人物的身高也沒有變化。
- 畫平視人物時，可以想像成把人物放在一個豎立的長方體內。
- 不同角度的半側面透視是不一樣的，轉動的幅度越大，身體會變得越窄；但這僅限於橫向的變化，頭身比是不會改變的。

仰視角度下的身體畫法

頭部較小

關節線的
輪廓都是
向上彎的
曲弧線

腳更大

仰視角度下的男性

仰視角度下的人物其身體會
產生上小下大的透視變化。但
即使是在仰視角度下，男性的
肩膀還是會比腰部寬一些。

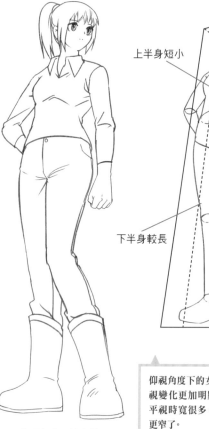

上半身短小

下半身較長

仰視角度下的女性

仰視角度下的女性身體其透
視變化更加明顯，腰部會比
平視時寬很多，肩膀也變得
更窄了。

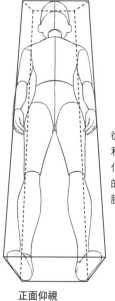

正面仰視

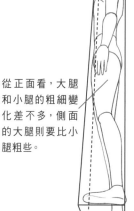

上半身
變得短小

從正面看，大腿
和小腿的粗細變
化差不多，側面
的大腿則要比小
腿粗些。

側面仰視

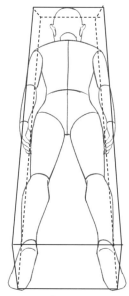

背面仰視

核 心 知 識

- 在仰視下，人體會發生上小下大的透視變
 化，人物的上半身變得比較短小，下半身
 則變得更寬大了。
- 在仰視角度下，女性的腰部會比男性顯
 得更寬一些；男性的肩膀則要比平視時
 略窄一些。
- 正面仰視時，腿部的粗細相差不多；但從
 側面看上去時大腿會比小腿要粗一些。

上圖是仰視角度下正面、側面及背面的人體透視畫法，可以看
出只要是仰視，身體就會產生上小下大的透視感。和平視不同的
是，側面仰視下是可以看到另一隻腳的腳底。

俯視角度下的身體畫法

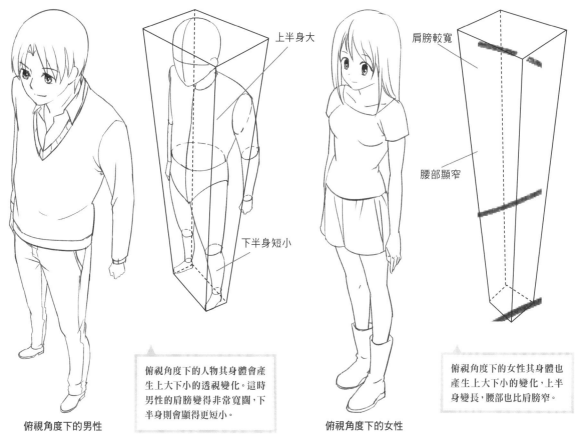

上半身大

下半身短小

肩膀較寬

腰部顯窄

俯視角度下的人物其身體會產
生上大下小的透視變化。這時
男性的肩膀變得非常寬闊,下
半身則會顯得更短小。

俯視角度下的男性

俯視角度下的女性其身體也
產生上大下小的變化,上半
身變長,腰部也比肩膀窄。

俯視角度下的女性

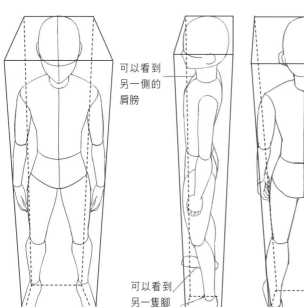

可以看到
另一側的
肩膀

可以看到
另一隻腳

正面俯視　　　　側面俯視　　　　背面俯視

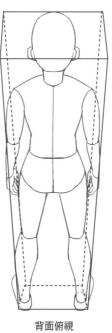

■ 核 心 知 識 ■

● 在俯視角度下,人體會發生上大下小的透
視變化,下半身變得比較短小,上半身則
變得更寬大了。

● 在俯視角度下,女性的腰部會比在平視
角度下窄,男性的肩膀則會變得更寬了。

● 正面俯視時,手臂會變得很長。畫側面
俯視時,最好也畫出另一側的肩膀和腳,
這是和平視角度不一樣的地方。

上圖是俯視角度下正面、側面以及背面的人體透視畫法。
俯視時,身體都會產生上大下小的透視感,都能看到較多
的頭頂部分,且雙臂會變得很長,雙腳變得更小了。

5.5 不同視點的立體感

任何物體都會產生透視，因為不同的視點會影響到人物所看到的物體的透視變化。不論是規則的幾何體、人物還是建築，都會因為視點不同而產生不同的透視。

5.5.1 基礎圖形的角度變化

接下來我們將以圓柱體和立方體為例，來學習不同角度下的透視變化。

圓柱體與立方體的橫向透視變化

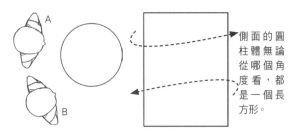

側面的圓柱體無論從哪個角度看，都是一個長方形。

圓柱體的頂視圖　　　圓柱體的橫向透視變化

立方體的頂視圖　　　圓柱體的橫向會有一點透視

從A點看到的立方體產生了一個消失點。

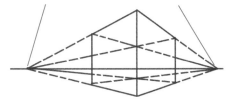

從B點看到的立方體會產生兩個消失點

圓柱體的橫向兩點透視變化

圓柱與立方體的縱向透視變化

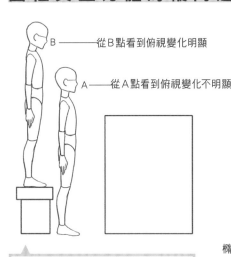

從B點看到俯視變化明顯

從A點看到俯視變化不明顯

從A點看到的立方體和圓柱體，由於位置較低，物體所產生的縱向透視變化不大；B點因為位置高了，看到的物體所產生的縱向透視變化就會很明顯。

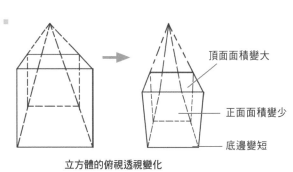

頂面面積變大

正面面積變少

底邊變短

立方體的俯視透視變化

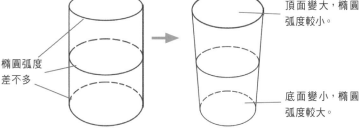

橢圓弧度差不多

頂面變大，橢圓弧度較小。

底面變小，橢圓弧度較大。

圓柱體的俯視透視變化

5.5.2 兩點透視的俯視和仰視

接下來就來學習兩點透視下的俯視和仰視畫法,通過前面幾章的學習,我們知道兩點透視有兩個消失點,適合表現正面的人體透視。

利用立方體畫出俯視下的正面人體

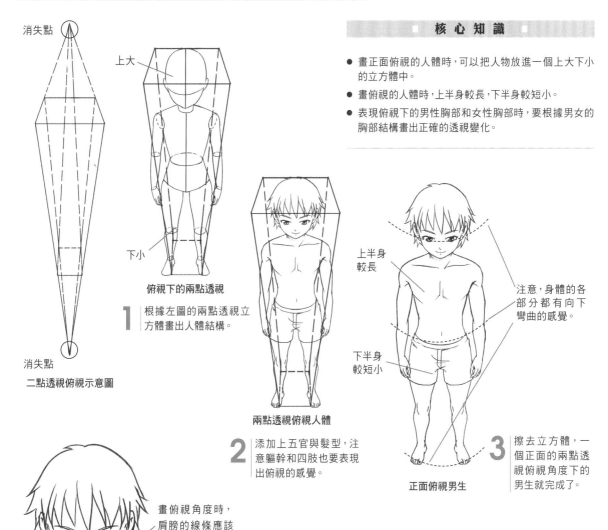

消失點

上大

下小

俯視下的兩點透視

消失點

二點透視俯視示意圖

核 心 知 識

- 畫正面俯視的人體時,可以把人物放進一個上大下小的立方體中。
- 畫俯視的人體時,上半身較長,下半身較短小。
- 表現俯視下的男性胸部和女性胸部時,要根據男女的胸部結構畫出正確的透視變化。

1 根據左圖的兩點透視立方體畫出人體結構。

兩點透視俯視人體

2 添加上五官與髮型,注意軀幹和四肢也要表現出俯視的感覺。

上半身較長

下半身較短小

注意,身體的各部分都有向下彎曲的感覺。

正面俯視男生

3 擦去立方體,一個正面的兩點透視俯視角度下的男生就完成了。

畫俯視角度時,肩膀的線條應該畫在脖子後方。

像這樣正好相接會顯得不自然,沒有俯視的感覺。

TIP

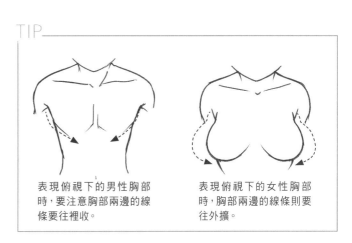

表現俯視下的男性胸部時,要注意胸部兩邊的線條要往裡收。

表現俯視下的女性胸部時,胸部兩邊的線條則要往外擴。

利用立方體畫出仰視下的正面人體

消失點

上小

下大

仰視下的兩點透視

1 根據左圖的兩點透視立方體畫出人體結構。

消失點

二點透視仰視示意圖

■ 核 心 知 識 ■

- 畫正面仰視下的人體時,可以把人物放入進一個上小下大的立方體中。
- 畫仰視下的人體時,上半身變得較短,下半身較長。
- 隨著仰視角度的增大,透視也會變得更明顯,大角度的仰視會使人物的脖子變短,頭部變小。

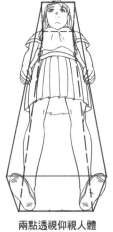

兩點透視仰視人體

2 添加五官與髮型,注意軀幹和四肢也要表現出仰視的感覺。

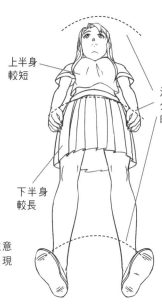

上半身較短

注意身體各部分呈向上彎曲的感覺

下半身較長

正面仰視女生

3 擦去立方體,一個正面的仰視角度下的兩點透視女生就完成了。

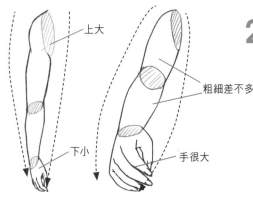

上大

粗細差不多

下小

手很大

俯視與仰視角度下的手臂透視比較

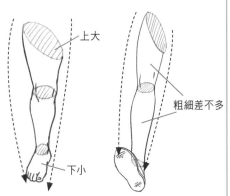

上大

粗細差不多

下小

俯視與仰視角度下的腿部透視比較

TIP

頭的長度的變化不明顯

畫出一些脖子

隨著仰視角度的不同,透視效果也會產生變化。上圖的人物仰視角度不明顯,所以頭並沒有被身體遮擋住。

當繪製大角度仰視下的人體時,要注意身體其他部分對頭部的遮擋關係,如下圖所示。

頭的長度變短小

脖子變得更短了

5.5.3 三點透視的俯視和仰視

接下來我們將學習三點透視下的俯視和仰視的畫法,通過前幾章的學習,我們知道三點透視有三個消失點,適合表現半側面的人體透視。

利用立方體畫出俯視下的半側面人體

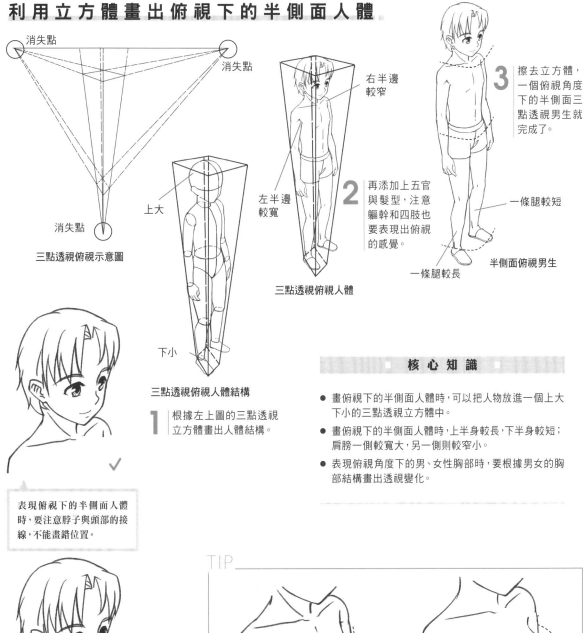

消失點

消失點

消失點

三點透視俯視示意圖

上大

右半邊較窄

左半邊較寬

下小

三點透視俯視人體結構

3 擦去立方體,一個俯視角度下的半側面三點透視男生就完成了。

2 再添加上五官與髮型,注意軀幹和四肢也要表現出俯視的感覺。

三點透視俯視人體

一條腿較短

一條腿較長

半側面俯視男生

1 根據左上圖的三點透視立方體畫出人體結構。

✓

表現俯視下的半側面人體時,要注意脖子與頭部的接線,不能畫錯位置。

✗

像上圖的脖子位置太靠前了,顯得很不自然。

核 心 知 識

- 畫俯視下的半側面人體時,可以把人物放進一個上大下小的三點透視立方體中。
- 畫俯視下的半側面人體時,上半身較長,下半身較短;肩膀一側較寬大,另一側則較窄小。
- 表現俯視角度下的男、女性胸部時,要根據男女的胸部結構畫出透視變化。

TIP

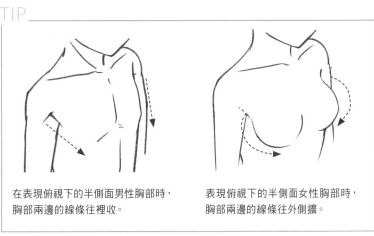

在表現俯視下的半側面男性胸部時,胸部兩邊的線條往裡收。

表現俯視下的半側面女性胸部時,胸部兩邊的線條往外側擴。

利用立方體畫出仰視下的半側面人體

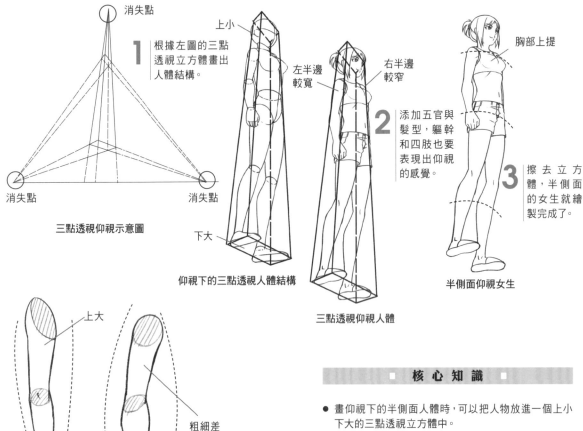

消失點

1 根據左圖的三點透視立方體畫出人體結構。

消失點　消失點

三點透視仰視示意圖

上小

左半邊較寬

右半邊較窄

2 添加五官與髮型，軀幹和四肢也要表現出仰視的感覺。

下大

仰視下的三點透視人體結構

三點透視仰視人體

胸部上提

3 擦去立方體，半側面的女生就繪製完成了。

半側面仰視女生

上大

下小

粗細差不多

俯視與仰視角度下的手臂透視比較

■ 核 心 知 識 ■

● 畫仰視下的半側面人體時，可以把人物放進一個上小下大的三點透視立方體中。

● 畫仰視下的半側面人體時，上半身較短，下半身較長；肩膀的一側較寬大，另一側則較窄小。

● 隨著仰視角度的增大，透視也會變得很明顯，大角度的仰視會讓身體變得更短。

上大

下小

小腿變長

俯視與仰視角度下的腿部透視比較

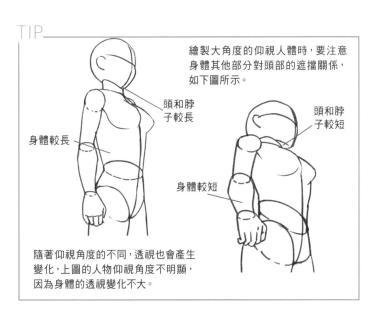

TIP

繪製大角度的仰視人體時，要注意身體其他部分對頭部的遮擋關係，如下圖所示。

頭和脖子較長

身體較長

頭和脖子較短

身體較短

隨著仰視角度的不同，透視也會產生變化，上圖的人物仰視角度不明顯，因為身體的透視變化不大。

【練習】　用俯視的立方體畫奔跑中的少年

接下來我們將利用基本的透視知識來畫一個在俯視角度下跑步的男生。畫的時候，可以先畫出俯視的立方體以確定透視關係。

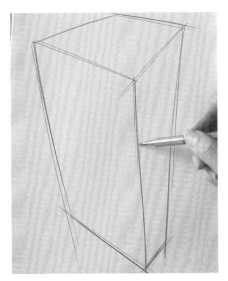

1 先畫一個俯視角度的立方體，確定透視角度，這裡用的是三點透視。

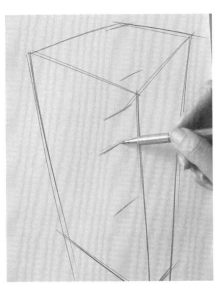

2 在立方體內標出身體各部分的位置，以便準確畫出結構圖。

3 根據標出的位置，畫出頭部的輪廓，定出身體的位置。

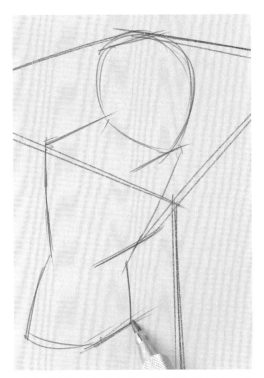

4 接著再畫出身體的部分，注意表現出上大下小的感覺。

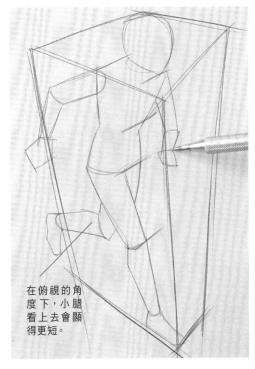

在俯視的角度下，小腿看上去會顯得更短。

5 在軀幹上加上四肢，畫出跑步的動態，這樣草圖就完成了。

可以用十字線定出臉部的朝向，在俯視角度下，水平線是向下彎曲的。因為這是一個半側面的俯視效果，所以豎線也是彎曲的。

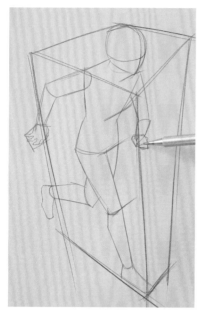

6 在臉部畫出十字線，確定五官的位置；並畫出雙手的動態。俯視下的雙手也變小了。

手指的動態也要畫出來，右手的手指自然張開。

左手可以握成拳頭，表現出正在用力奔跑的樣子。

7 在十字線的基礎上畫出眼角和嘴角的位置，並簡略地畫出耳朵的位置和基本輪廓。

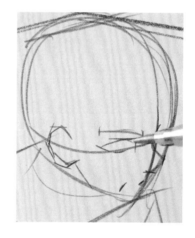

8 繼續畫出眼睛的輪廓，男生的眼睛可以畫得細長些；另外，俯視角度下的鼻子會顯得比較翹。

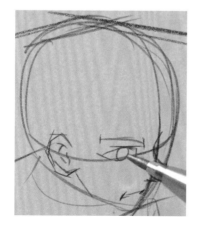

9 畫出眼珠。俯視下的眼珠不是正圓的，可以用橢圓形來表現。

10 在眼珠內部畫出瞳孔。在畫草稿時，就把眼珠的大小和位置畫出來，之後用蘸水筆勾線時會方便很多。

後面的頭髮
會隨著跑步
動作而飄起
來，所以會顯
得較厚。

11 接下來，再畫出頭髮的輪廓。畫頭
髮時，不要一開始就畫得很細，可
以先把頭髮的大體形態畫出來。

頭髮隨著頭頂
的髮旋向同一
個方向旋轉。

12 根據頭髮的輪廓畫出每一縷頭髮的走向。表
現飄起來的頭髮時，頭髮的走向要一致。

13 給人物添加衣服。根據身體結構畫
出衣服的樣式。把服裝設計得寬鬆
一些，看上去會更有動感。

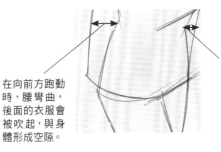

隨著上抬的手臂，袖子
上方會自然貼合手臂。

袖口寬大，下方會與手
臂空出一些距離。

在向前方跑動
時，腰彎曲，
後面的衣服會
被吹起，與身
體形成空隙。

前方的衣服
較貼合在身
體上。

褲腳比較寬大，
會和腳踝形成
較大的空隙。

14 為衣服畫些褶皺以表現出真實感,還可以在衣服的一側畫上縫紉線。

在斜側面俯視的角度下,這個面會顯得小一些。

15 也為褲子畫上中縫以表現出褲子的質感,畫的時候要注意透視的正確性。

16 畫出領口褶皺的起伏,以表現出領子的柔軟性。

因為身體向前運動,手臂向後運動,所以會形成拉伸的褶皺。

17 在腋下會形成一些褶皺,要根據四肢運動的規律將其畫出來。

腿向前抬,腰部也向前扭,所以形成擠壓的褶皺。

18 褲襠位置會形成較多的褶皺,畫的時候也要考慮到運動規律。

19 最後畫出鞋子上的紋路,使鞋子看上去不至於太單調。

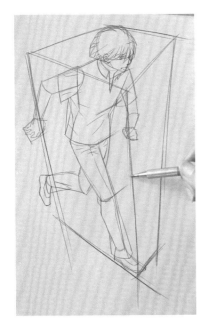

到這一步，草圖可說是完成了，接下來就可以勾線了。

畫髮梢時，兩條線在末端不要交叉。

20 首先，先給頭髮勾線，勾的時候用力要均勻。

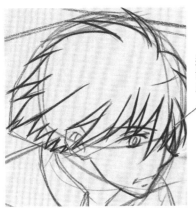

這邊的眼睛被頭髮遮擋，所以不用畫出來。

21 勾完頭髮後，再勾出五官和臉部。先勾眼睛和鼻子。

22 然後再勾出耳朵，注意，要將耳朵內部的輪廓畫準確。

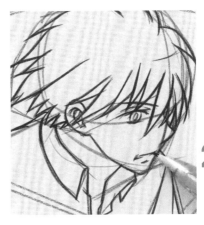

23 畫出嘴巴，嘴角處可以強調一下，這才顯得有立體感。

24 塗黑瞳孔，讓五官看上去更醒目。

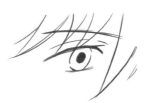

首先可以用蘸水筆把瞳孔塗滿黑色。

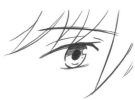

之後再畫出眼睛上方的陰影，並留出高光。

25 接著再勾出衣服及身體，同樣要保持粗細一致。

26 衣服的側面縫線可以畫得細一些，這樣顯得更自然。

27 再勾出褲子及鞋。為褲子勾線時，要用長線一筆勾到位，不能用斷線去接。

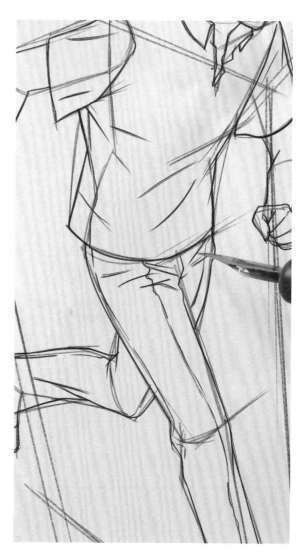

可以用一些斷線表現出自然的感覺

28 褲子的中縫也要畫得自然，粗細要比褲子的輪廓線細一些。

29 最後在衣服上畫出褶皺，繪製時不能完全按草稿勾出，要進行適度的修形。

沒有加上關節時，手顯得
無力，沒有立體感。

加上了關節後，手顯得更有
立體感了。

30 可以在手上畫出關節，這樣才能突
出男生有力的雙手。骨節的形狀
要畫準確。

31 在脖子下方畫出陰影，表現出立體
感，排線時，要順著一個方向畫。

32 也可以在腋下畫上陰影排線，以突
出立體感。

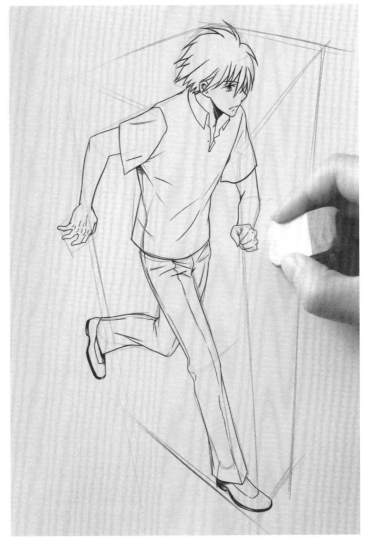

33 鞋底塗黑，以突出鞋子的光澤感。
要順著鞋子的外形畫出來。

34 最後，再用橡皮把多餘的線條擦去。這樣一個俯視角度下輕快跑步的
少年就完成了。

第**6**章 搭建一個漫畫場景

在漫畫中加入場景會把整體情境提升一個高度。如何畫出好看的場景？如何增加物體？本章將為你一一解答。

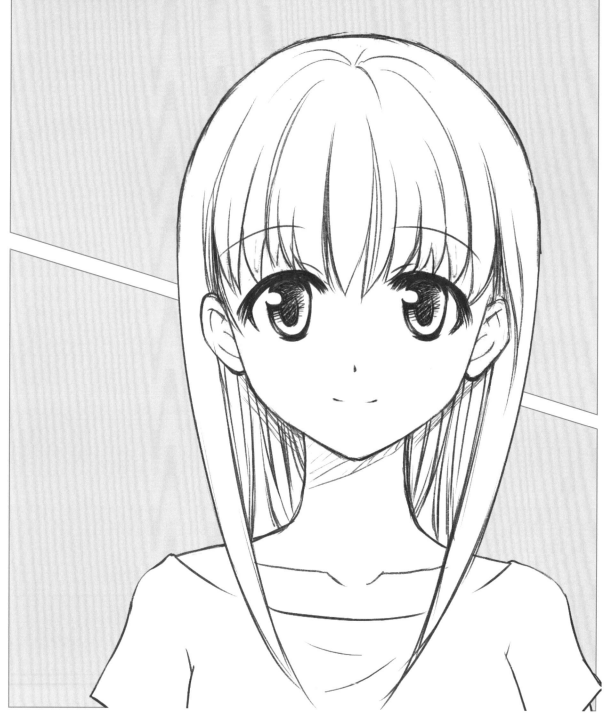

6.1 生活場景的繪製

生活場景是指生活的各種環境，包括建築、街區、室內設施。下面將通過幾個例子來解說各種生活場景是如何繪製的。

建築的繪製

建築物是外景生活區的主要構成，繪製時要注意建築物間的透視關係。

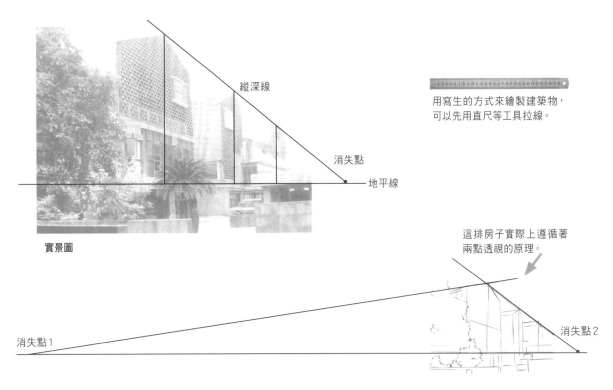

縱深線

消失點

地平線

實景圖

用寫生的方式來繪製建築物，可以先用直尺等工具拉線。

這排房子實際上遵循著兩點透視的原理。

消失點1

消失點2

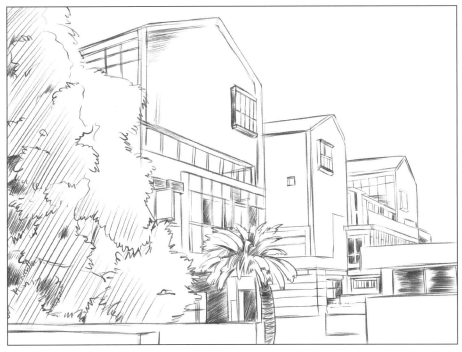

在表現場景時，可以用鉛筆真實地還原場景，添加部分陰影會使場景更有立體感。

建築場景的草圖

在以建築為主體的場景中，還要繪製和添加各種元素，如人物、路燈等。

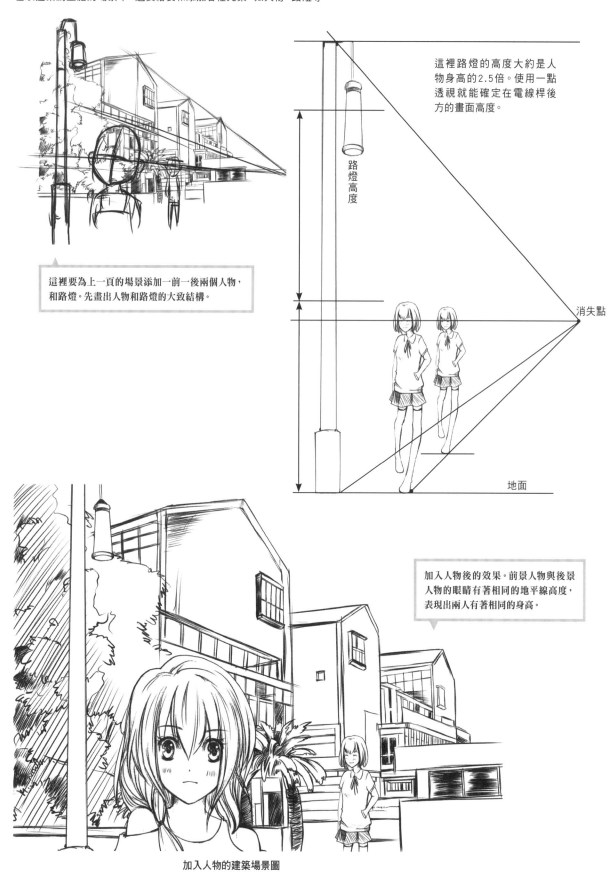

這裡要為上一頁的場景添加一前一後兩個人物，和路燈。先畫出人物和路燈的大致結構。

這裡路燈的高度大約是人物身高的2.5倍。使用一點透視就能確定在電線桿後方的畫面高度。

路燈高度

消失點

地面

加入人物後的效果。前景人物與後景人物的眼睛有著相同的地平線高度，表現出兩人有著相同的身高。

加入人物的建築場景圖

建築物的繪製流程

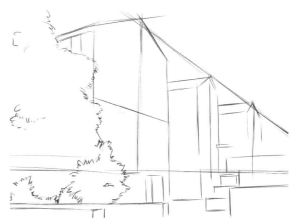

1 簡單畫出幾條輔助線，標出建築的透視關係。

2 畫出建築物的大致結構及樹叢的大致形狀。

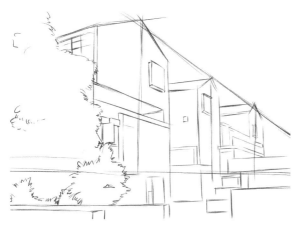

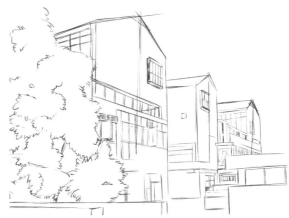

3 刻畫建築物的內部細節，畫出窗口、護欄的大致形狀。

4 進一步刻畫窗戶等細節，並畫出樹木的細節。

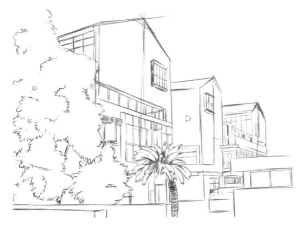

5 添加鐵樹等的小景致，豐富畫面內容。

6 使用斜排線為樹木打上陰影，讓畫面更有真實感，建築草圖就完成了。

街 道 的 繪 製

街道是生活場景中較大的情境，通常會以一點透視來繪製街道。

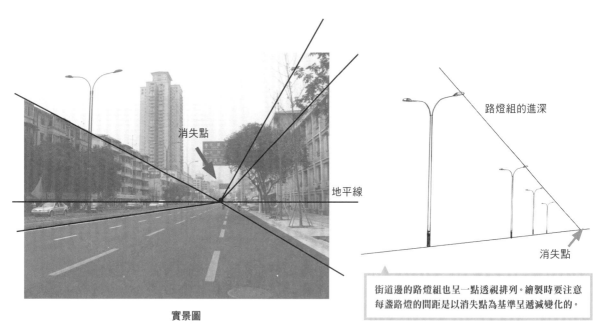

消失點

地平線

路燈組的進深

消失點

街道邊的路燈組也呈一點透視排列。繪製時要注意每盞路燈的間距是以消失點為基準呈遞減變化的。

實景圖

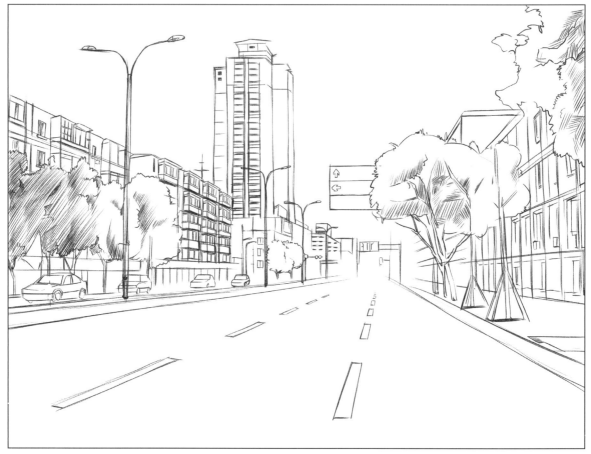

街道場景的草圖效果

使用鉛筆來繪製街道。離視點越近的景物可以繪製得越細緻，在消失點附近的則用虛化法做簡化處理。

下面來看看街道中必要道具的繪製技巧。

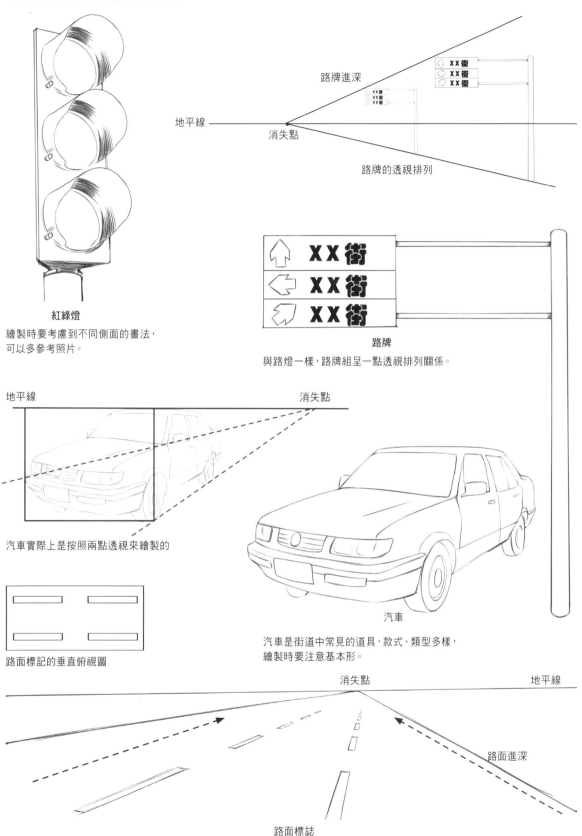

紅綠燈

繪製時要考慮到不同側面的畫法，
可以多參考照片。

路牌進深

地平線

消失點

路牌的透視排列

路牌

與路燈一樣，路牌組呈一點透視排列關係。

地平線　　　　　　　　　消失點

汽車實際上是按照兩點透視來繪製的

路面標記的垂直俯視圖

汽車

汽車是街道中常見的道具，款式、類型多樣，
繪製時要注意基本形。

消失點　　　　　　地平線

路面進深

路面標誌

路面標誌是最能體現路面透視關係的部分，變形後為平行四邊形或梯形。

街道的繪製流程

1 | 使用簡單的線段來表現街道的透視關係。

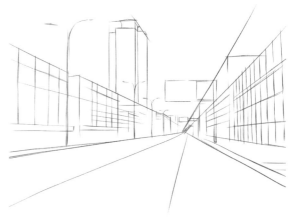

2 | 畫出街道兩側大樓的框架,並標出路燈的位置。

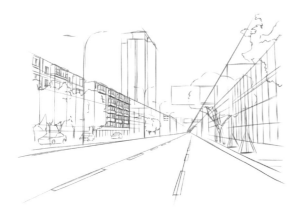

3 | 從左至右刻畫街道兩旁的建築物和樹木。

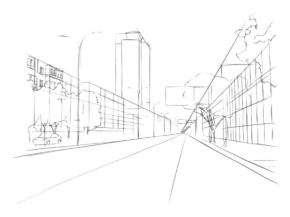

4 | 進一步表現樓房的立體感和細節,
並畫出路面標誌的透視關係。

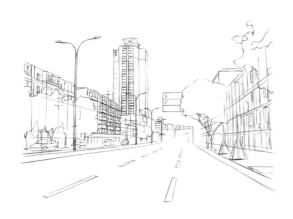

5 | 擦去輔助線,描繪路燈、車輛、指示牌等道具的細節。

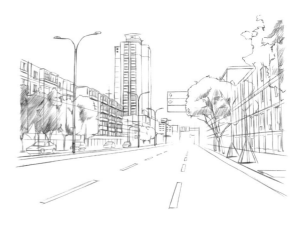

6 | 為場景添加部分陰影。至此,街道場景的繪製就完成了。

6.2 室內場景的繪製

室內設施的繪製

繪製時仍要注意透視關係和場景佈置，才能使場景更有真實感，下面以咖啡廳為例介紹如何繪製室內設施。

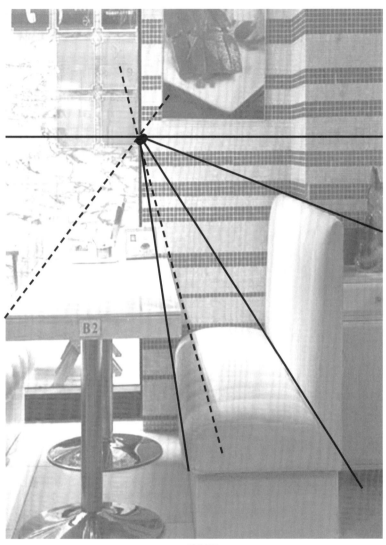

> 繪製咖啡廳場景時要注意細節的處理和時尚感。

視平線

實景圖

————— 代表椅子的透視關係

- - - - - 代表桌子的透視關係

咖啡杯

價格牌

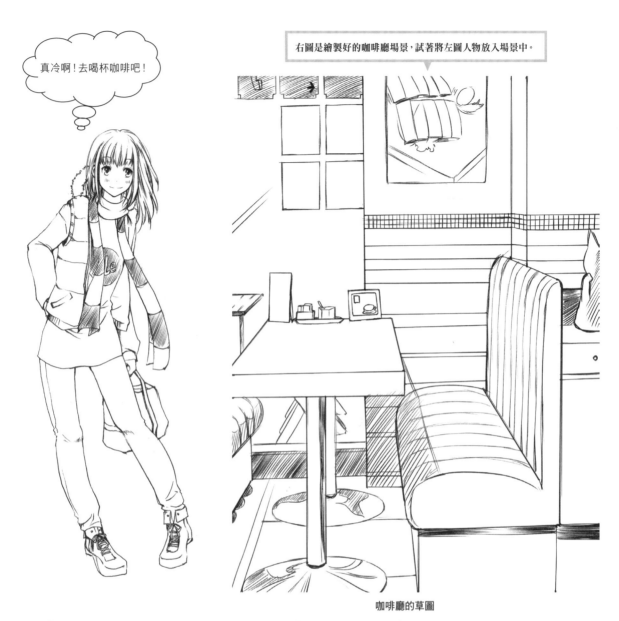

真冷啊！去喝杯咖啡吧！

右圖是繪製好的咖啡廳場景，試著將左圖人物放入場景中。

咖啡廳的草圖

要先考慮人物與場景中物體的大小比例，再考慮觀察人物的角度

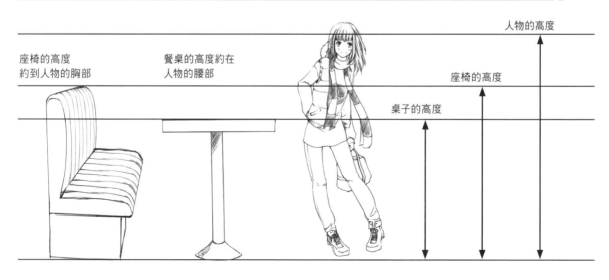

座椅的高度
約到人物的胸部

餐桌的高度約在
人物的腰部

人物的高度

座椅的高度

桌子的高度

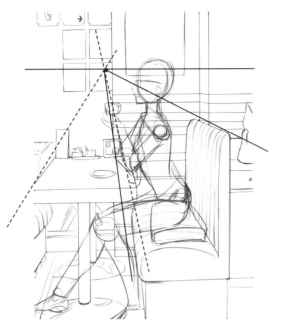

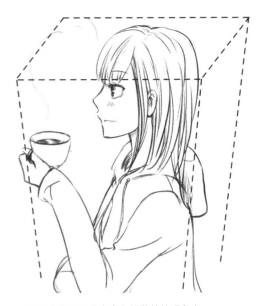

以上是人物在場景中的構圖，可以看出人物的
頭部在視平線以下。

因此人物在場景中會有輕微的俯視角度。

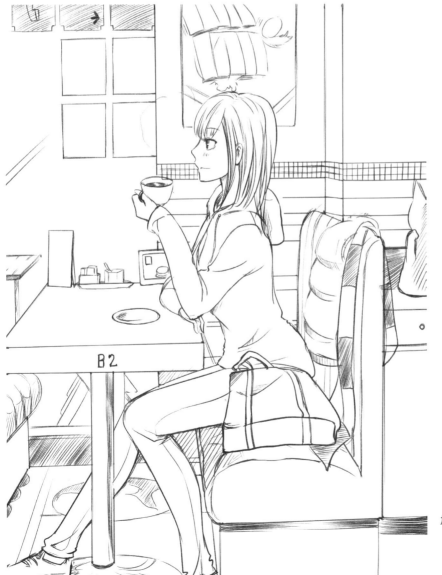

加入人物的咖啡廳場景

咖啡廳場景的繪製流程

1 以一點透視畫出室內主要道具的進深。

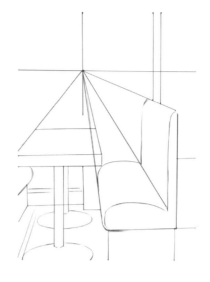

2 在步驟1的基礎上畫出桌椅的大致形狀。

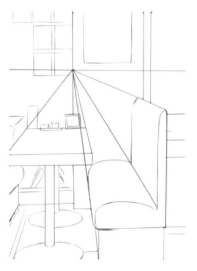

3 畫出窗貼,並添加其他符合咖啡廳場合的道具。

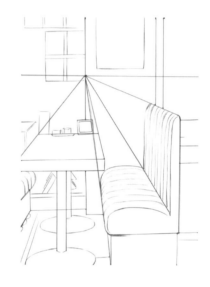

4 刻畫椅子的紋理,注意每條紋理的距離是以消失點為基準向內呈遞減之勢。

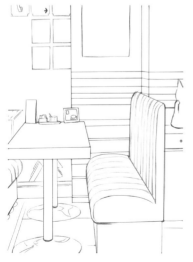

5 擦去輔助線、刻畫場景的細節。添加牆體的橫線裝飾。

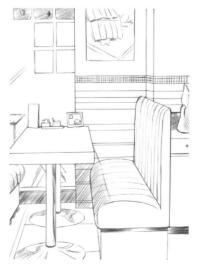

6 為畫好的場景做陰影的鋪設。為了體現明亮、輕鬆的氛圍,陰影不宜過於濃重。

6.3 自然物體的繪製

繪製大自然的場景，最重要的是準確表現大自然中的各種元素，像是植被、山澗、岩石和各種自然現象。下面就來學學它們的繪製技巧。

植被的表現

植被包括樹木、草叢、花朵等由植物組成的景觀，其表現可以分為遠景植被和近景植物。

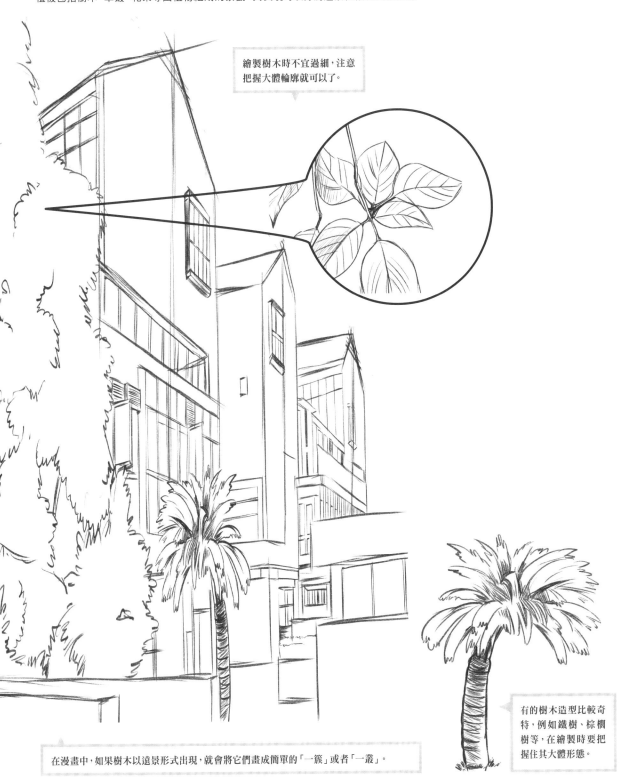

繪製樹木時不宜過細，注意把握大體輪廓就可以了。

有的樹木造型比較奇特，例如鐵樹、棕櫚樹等，在繪製時要把握住其大體形態。

在漫畫中，如果樹木以遠景形式出現，就會將它們畫成簡單的「一簇」或者「一叢」。

遠景樹木的繪製流程

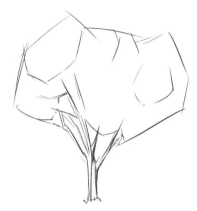

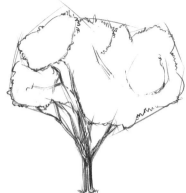

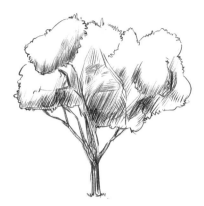

1 畫出樹的大致形態，將樹幹和樹冠表示出來。

2 用抖動有力的線條畫出樹冠的輪廓，並刻畫樹幹的細節。

3 確定光源方向，並用排線畫出樹冠的陰影。

下面就來看看近景植物的微觀表現

葉子正面大致呈心形，但不同的側面狀態又有所不同。

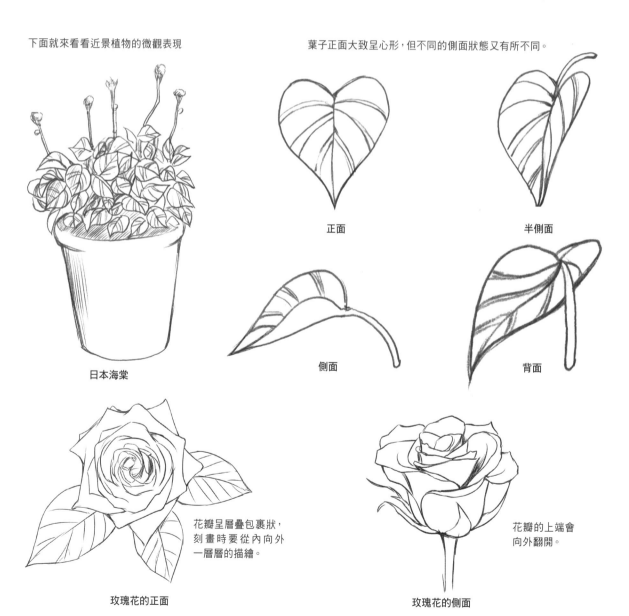

日本海棠

正面

半側面

側面

背面

花瓣呈層疊包裹狀，刻畫時要從內向外一層層的描繪。

玫瑰花的正面

花瓣的上端會向外翻開。

玫瑰花的側面

雛菊的繪製流程

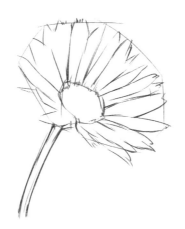
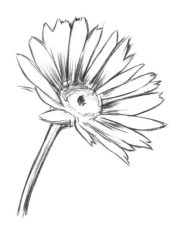

1 畫出花心、花瓣及花柄的大致形狀。注意！在半側面角度下，花心並不在正中央。

2 簡略繪出花瓣的排列，注意離視點近的幾片花瓣的透視。

3 畫出花朵各部分的陰影質感。注意離花心近的花瓣色調較深。

山澗與岩石的表現

山澗主要是由山野中的岩石和溪流所組成的自然場景，繪製時除了符合遠近透視的比例外，還要瞭解石頭和水流的表現。

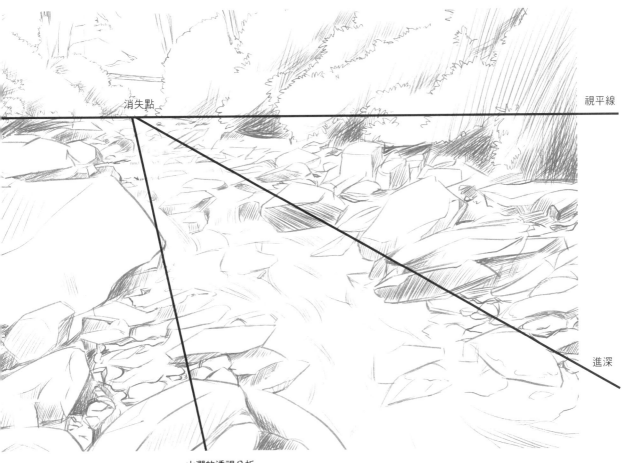

視平線

消失點

進深

山澗的透視分析

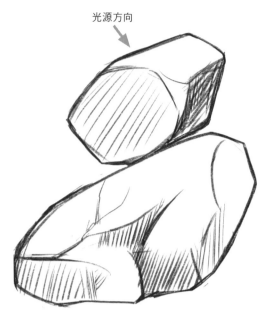

光源方向

山澗中出現最多的道具是石頭，繪製時可用較鋒利的筆觸來表現石頭的裂紋，並注意光源方向所投下的陰影。

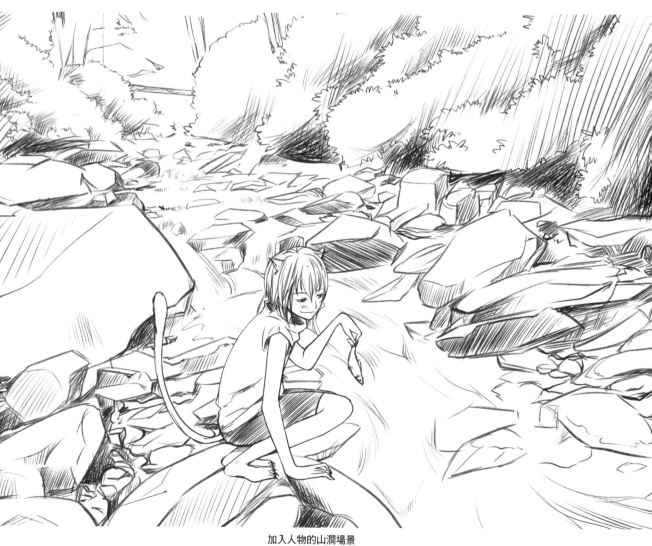

加入人物的山澗場景

可以用帶有曲度的排線組來表現溪流的水紋。繪製遠處的樹木時要注意陰影的層次，離水面近的區域色調更深。

山澗的繪製流程

1 畫出溪流的透視線，
注意彎道的繪製。

2 在水流的兩旁加上岩石的大致輪廓，
注意大小、形狀要錯落有致。

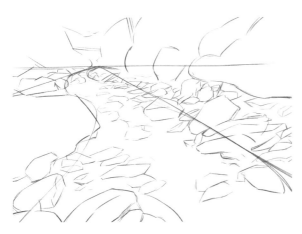

3 細化岩石的數量，使岩石輪廓更加清晰。

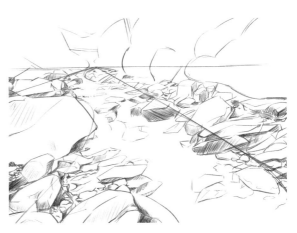

4 刻畫石頭的細節，用排線表現出陰影。繪製時可以用寫意
手法，畫出大小有致的石頭。

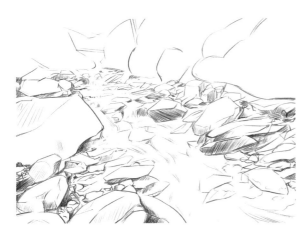

5 表現出溪流中水的質感。注意水流繞過石頭的表現。

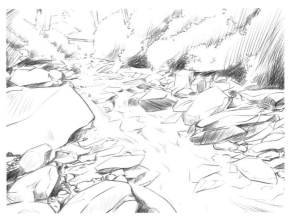

6 為景致添加遠景的樹木，並平衡整個畫面的色調。山澗的
草圖就繪製完成了。

各種自然現象的表現

大自然中的雲、風、雨等自然現象對烘托氛圍具有極為重要的作用。下面簡單介紹一下雲、風、雨的畫法。

天空的雲朵千變萬化，繪製時要膽大心細，畫出雲朵的大致形態和陰影分布就可以了。

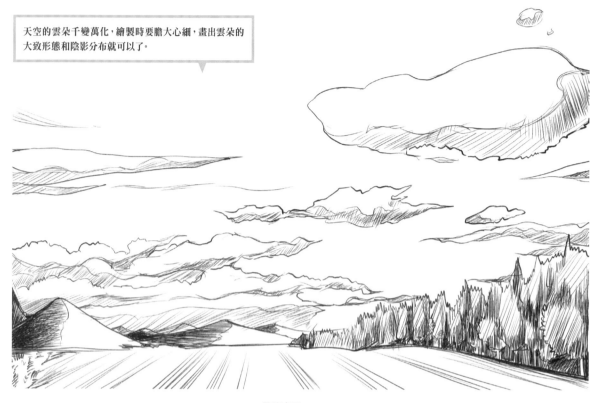

雲的表現

流 雲 的 繪 製 流 程

1 用硬質線段畫出雲的大致形態。

2 再用跳動的線條勾出雲的外部輪廓。

3 確定光線方向，為光線不及處添加陰影。

富有動畫感的雲

相對漫畫而言，動畫的雲朵更為抽象，雲的邊緣流暢圓潤，陰影的鋪設較為固定。

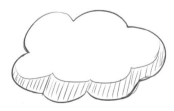

卡通造型的雲

卡通的雲更像棉花團，雲團突起沒有變化，是一種更加抽象的表現。

【練習】 暴風雨中的少女

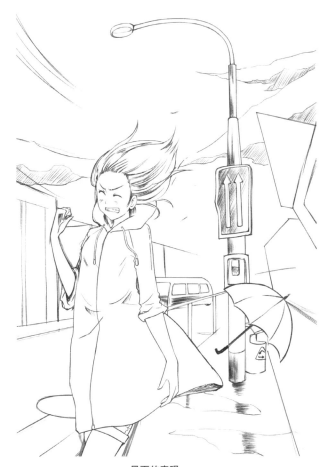

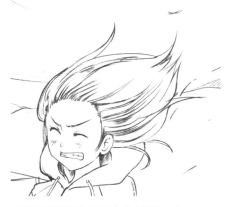

人物飛揚的頭髮,可以表現出風的力度。

雨傘是下雨場景中的典型要素,吹掉的雨傘也體現了風力的強大。

風雨的表現

風雨等自然現象在畫面中主要通過場景中物體的形態變化來反映。

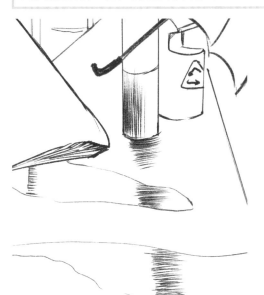

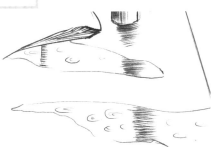

在水灘中加入水花,可表現出正在下雨的場景。水花的大小則可以反應雨的大小。

在路面水灘中用橫向排線畫出物體倒影,表現出雨過天晴的感覺。

樹葉等自然物被打濕的狀態也可以表現出下雨的感覺。

風雨場景的繪製流程

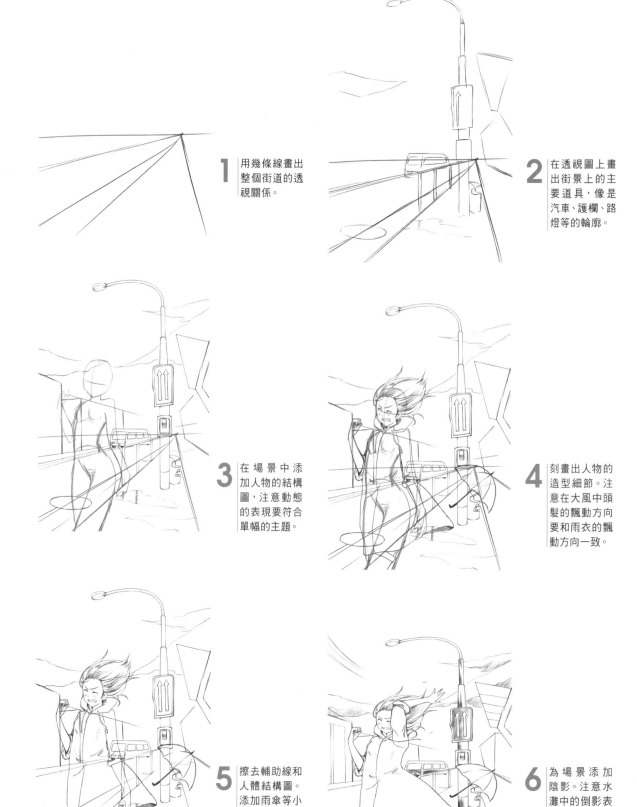

1 用幾條線畫出整個街道的透視關係。

2 在透視圖上畫出街景上的主要道具，像是汽車、護欄、路燈等的輪廓。

3 在場景中添加人物的結構圖，注意動態的表現要符合單幅的主題。

4 刻畫出人物的造型細節。注意在大風中頭髮的飄動方向要和雨衣的飄動方向一致。

5 擦去輔助線和人體結構圖。添加雨傘等小道具。

6 為場景添加陰影。注意水灘中的倒影表現。表現風雨場景的草圖就繪製完成了。